고미술의
매력에 빠지다

어느 철학자의 외도

고미술의 매력에 빠지다
어느 철학자의 외도

초판 1쇄 발행 2021년 2월 10일

지 은 이 황경식
발 행 인 권선복
편 집 권보송
디 자 인 최새롬
전 자 책 서보미
발 행 처 도서출판 행복에너지
출판등록 제315-2011-000035호
주 소 (157-010) 서울특별시 강서구 화곡로 232
전 화 0505-613-6133
팩 스 0303-0799-1560
홈페이지 www.happyb ook.or.kr
이 메 일 ksbdata@daum.net

값 25,000원
ISBN 979-11-5602-870-3 93600

도서출판 행복에너지는 독자 여러분의 아이디어와 원고 투고를 기다립니다. 책으로 만들
기를 원하는 콘텐츠가 있으신 분은 이메일이나 홈페이지를 통해 간단한 기획서와 기획의
도, 연락처 등을 보내주십시오. 행복에너지의 문은 언제나 활짝 열려 있습니다.

고미술의
매력에 빠지다

어느 철학자의 외도

서울대 철학과 명예교수
황경식 지음

못다 이룬 미술관의 꿈

　제법한 미술관 하나 갖고 싶은 욕심에 고미술에 손을 댄 지 20여 년이 되었다. 그냥 막연한 욕심은 아니었고 구체적인 실체가 있는 꿈이었다 함이 옳을 것이다. 한의사이자 대한민국 여성 한의학 박사 1호인 아내 강명자 박사는 여한의사에 걸맞게 한방부인과를 전공하였고 세부 전공이 불임 혹은 난임 치료였다. 올해로 어언 반세기 동안 불임과 난임 치료에 열과 성을 다한 나머지 그동안 성공사례가 어림잡아 1만여 건이 넘어간다.

　그래서 고객들이 붙여준 애칭이 '서초동 삼신할미'라 했고, 자신의 분야에 부단히 연구하고 공부하는 모습을 보고 대학 동기 중 하나가 '샘물 같은' 여자라 한 것이 '如泉(여천)'이라는 호를 갖게 된 계기가 되었다. 물론 남들은 팔불출이라 흉볼지 모르나 나는 내심 여천의 노고와 성과를 위로하고 기념하는 '여천 미술관'을 꾸며 그의 업적을 기리고 싶은 욕심을 키워온 것이다. 아직 실물 미술관이 세워진 건 아니나 내 머릿속에는 이미 외형과 내실까지 구상 중이다.

　고미술의 매력에 점차 빠져들면서 지난 20여 년 동안 직접 발품을 팔기도 하고 그간 맺어진 네트워크의 연결고리에 있는 분들의 도움을 받기도 해 여러 점의 고미술품을 수집했다. 그중에는 나의 식견이나 안목이 모자

라 실패한 경우도 더러 있기는 하지만 다행히 보석 같은 작품을 발견하게
된 행운도 있었다. 미술 작품을 만나는 일도 사람을 만나는 인연처럼 우
연히 귀인을 만나는 행운이 오기도 하고 별반 도움이 되지 않는 사람들과
오랜 시간을 허송하기도 한다.

그간 나와 인연이 된 미술품들을 크게 나누어, 감정 미스터리 특선 20점
속에는 나로서는 보물같이 여겨지지만 아직 감정 전문가들 사이에도 의견
이 분분한 작품들을 선별했고 지난 2013년부터 2021년 내년까지 격년간
으로 꽃마을 한방병원 캘린더에 이미 명품으로 선정된 품목들은 제2장에
배치했다. 수년 전 출간된 『마리아 관음을 아시나요』라는 단행본에 선을
보인 작품들은 제3장 책장 박물관에 실었다. 제4장에는 아직 어느 부류에
도 속하지 않은 작품들을, 수장고에 잠든 여타의 미술품으로 분류했으며
끝으로 컬렉션 여정에서 이삭 줍듯 얻어진, 나의 안목과 식견을 넓히는 데
도움이 된 정보와 교양은 따로 정리해 보기로 했다.

서울대 철학과 명예교수

修德 황경식

목차

서문 못다 이룬 미술관의 꿈 004

제<big>1</big>장 감정 미스터리 특선 20점 009

제<big>2</big>장 꽃마을 캘린더를 빛낸 명품 055

제 **3** 장 책장 속 박물관의 마리아 관음 *123*

제 **4** 장 수장고에 잠든 기타 미술품들 *175*

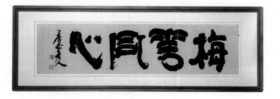

제 **5** 장 컬렉션 여정에서 이삭줍기 *269*

필자가 수집한 예술품 중 여기 선정된 20점은 이러저러한 계기로 전문
가들의 의견을 구했으나 아직 그 진위가 불명한 상태에 있는 것이지만
예사로운 작품이 아닌 것만은 분명하다. 지금은 천국행인지 지옥행인지
미결의 존재라고나 할까. 언젠가 그 가치가 입증되길 간절히 바라는 심
정이다.

감정 미스터리 특선 20점

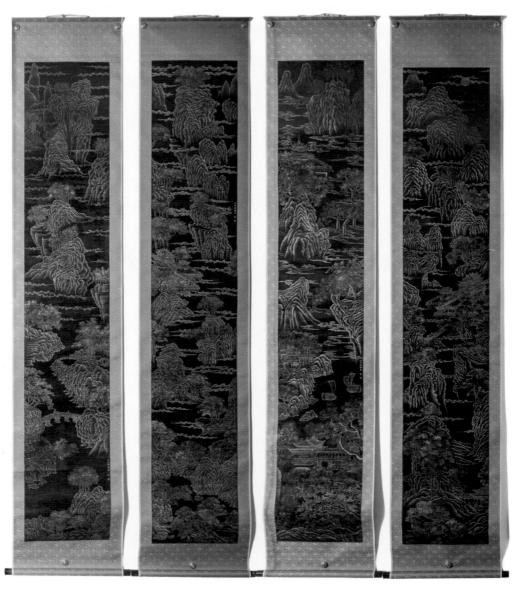

| 전 정선. 금강성경도 4폭(250×50cm×4)

제1장

금강성경도 4폭,
진정 정선의 솜씨인가?

겸재 정선이 동양 3국에서 손에 꼽는 금강산도의 달인임을 모르는 자
가 있었을까? 당시 이야기꾼 신돈복辛敦復의 『학산한언鶴山閑言』(김동욱 역,
보고사)이란 책의 증언에 따르면 정선의 그림 소문이 중국에까지 파다하여
비단폭을 싸 들고 정선의 그림을 받기 위해 줄을 서 있었고 연경을 드나드
는 조선의 역관들도 중국에 가기 전에 정선의 그림 한 점 얻기 위해 안달
이었다는 기록이 있다. 따라서 그 당시 중국의 그림 시장이나 경매에서도
겸재의 그림은 최고액을 호가하였다고 한다.

신돈복의 이야기 중 당시 실제 있었던 스토리에 따르면 중국의 어떤
부자가 비단치마 세 폭을 가져와 정선에게 융숭한 대접을 한 다음 각 폭
마다 금강산 전경을 그려 받아 두 폭은 가보로 간직하고 한 폭은 경매에
내다 팔아 치부했다는 기록이 나온다. 이를 입증이라도 하는 듯 당시의
중국 비단에 금강산도 네 폭을 금니로 그린 멋들어진 그림이 일본 경매에
나와 사람들의 가슴을 설레게 하는 일이 있었다.

이 금강산도는 정선이 후기에 그린 실경이나 진경산수화가 아니라 화
원이 된 직후 초기에 그린 중국풍의 전형적인 관념 산수화로서 최고의 존
경을 담은 정선의 '성경聖境 산수화'라 이름했으며 금물로 그린 니금 산수
화인 점도 특이하고 민가보다는 궁중에나 있을 법한, 아무리 봐도 미스터
리로 남는 작품이다. 이 탁월한 금강산도에 대해 누가 그럴듯한 해답을
줄 수 있을 것인지? 전문가 몇 사람도 판단을 회피하며 혀를 내두르기만
하니 놀라운 사실이 아닐 수 없다.

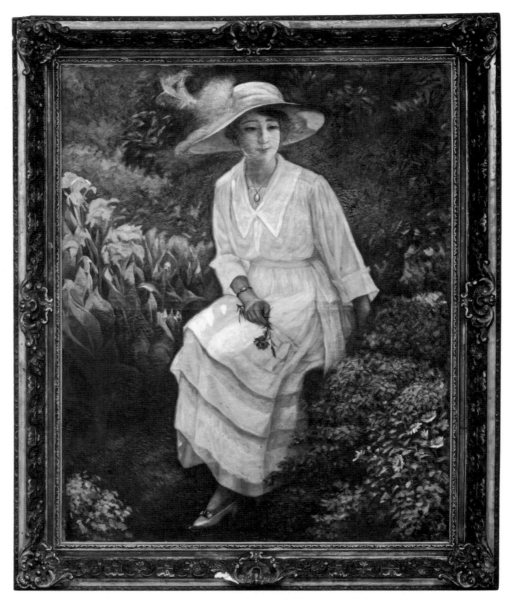

전 덕혜옹주 초상화 대작 유화(200×250cm)

비운의 황녀 덕혜옹주
유화 초상화라니?

 조선의 마지막 황녀, 고종이 애지중지했던, 그러나 일본에 유학하여 결혼한 다음 마지막에는 식물인간으로 낙선재에서 최후를 마친 덕혜옹주의 초상화가 도쿄 인근 고미술상에서 발견되었다. 소장자의 증언에 따르면 조선의 지체 높은 귀족의 딸을 그린 초상화로서 조선에서는 국보급 유물로 인정받을 것이라 생각하여 40여 년간 지하 수장고에 보관을 해왔다고 한다. 고미술상인 한국인과 덕혜옹주의 사진에 밝은 재일교포는 그림을 보자마자 아연실색하지 않을 수 없었다고 했다. 유화에 그려진 여인은 덕혜옹주 고등학교 시절 사진 그대로였기 때문이다.

 잘 알려져 있듯 옹주의 일본인 남편 소 다케유키는 대마도 번주의 양자로서 동경대에서 영문학을 전공한 인텔리이며 레이타쿠대(여택대) 영문과 교수로 재직하기도 했고 시인이자 화가로서 두 번 개인전을 했으며 세 번째 개인전 준비 중 작고했다고 한다. 이 그림은 남편이 직접 그렸다기보다는 옹주를 엄청 그리워하던 남편(그의 시집은 대부분 옹주에 대한 연시)의 부탁으로 당대의 제법한 일본인 화가가 그린 것으로 추정되며 실물보다는 사진을 모델로 해서 그린 것으로 짐작된다.

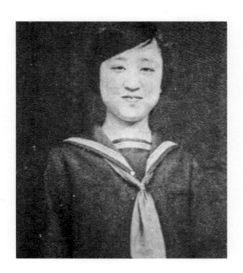
일본 고교시절 덕혜

 옹주와 이혼한 뒤 남편은 재혼한 일본인 여성과의 사이에 두 아들을 두었고 그중 막내

가 지금 현재 아버지가 재직했던 레이타쿠대 교수라는 것을 알게 되어 사연을 알리고 사실 확인을 하고자 했으나 오랜 시간 뜸을 들이다 긍정도 부정도 하지 않는 막연한 대답을 해왔다. 그 후 한국인이 쓴 소설 『덕혜옹주』와 일본인이 쓴 다큐멘터리 〈덕혜옹주〉 한국어 번역자와 소통했으나 모두가 자신 없는 대답만 오간 채 진위여부는 그대로 미제로 남은 실정이라 답답한 심정이다.

| 임용련. 단양계곡 추경. 1936년

이런 풍경화를 그린
임용련은 누구인가?

임용련이라 하면 낯설지만 이중섭이라 하면 너무나 잘 아는 유명 화가
이다. 임용련은 사실 이중섭을 키워낸 오산학교 미술 담당 교사이고 그
자신이 남긴 작품은 제대로 전해지지 못해 잊혀진 천재 화가라고나 할까.

그는 고등학교 시절 독립운동에 가담한 후 일경에 낙인이 찍혀 중국으로 피신 후 중국인 여권으로 신분세탁을 하였으며 그 후 미국으로 건너가 1920년대 전후 시카고 미술학교를 졸업하고 예일대학 대학원에서 미술을 전공한 유학생이다. 예일대학에서 수석 졸업한 덕분에 프랑스 유학을 하던 중 여성 화가인 백남순과 결혼, 한국 최초의 부부 화가로서 서울에서 여러 번 전시를 했고 오산학교 교사로 있으면서 이중섭을 유명한 화가로 키운 장본인이다.

그가 남긴 대부분의 작품은 북한 땅에서 유실되었고 파리유학 시절 집 주변 풍경을 그린 〈에르블레의 풍경〉 및 또 한 점 정도가 알려져 있다. 미술 컬렉터인 김충렬 씨(『그림 모으는 재미』의 저자)가 미국의 어느 시골 갤러리에서 발견한 〈십자가의 상〉이 국내에 반입되어 우연히 필자가 입수하게 되었고 지난번 한국 현대미술관의 현대미술 100년 전 전시회에 대관해서 일반인에게 공개되었다. 그 후 우연히도 어떤 고미술상과 대화를 나누다 필자가 임용련 이야기를 했더니 수십 년 미술상을 하면서 임용련을 아는 사람 처음 본다면서 그의 또 다른 그림인 유화 〈단양계곡 추경〉(1936)을 보여주었고 그래서 거래가 이루어지게 되었다.

그림을 보고서 깜짝 놀랐을 뿐 아니라 그 당시 화가들에게서 기대하기 어려운 화풍이어서 놀라움은 배가 되었다. 임용련이 미국 유학 시절 미국에 '허드슨 리버 스쿨'이라는 풍경화풍이 유행했다는 것은 이미 잘 알려진 사실이다. 그때의 영향으로 이 그림에서는 허드슨 리버 스쿨풍이 상당히 배어 있는 신비주의적 자연풍경을 볼 수 있다. 단양은 국내의 산수이긴 하나 그것이 상당히 신비화되어 있음을 알 수 있다. 임용련이 직접 쓴 한글 연도와 아라비아 연도표기(1936)가 있으며 그림 아래에 그의 호인 파波라는 사인이 뚜렷하다. 그가 바로 임파 임용련이다.

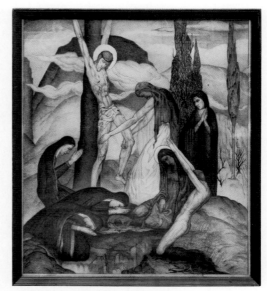

| 임용련. 예수 십자가 상
 예일대 졸업 작품

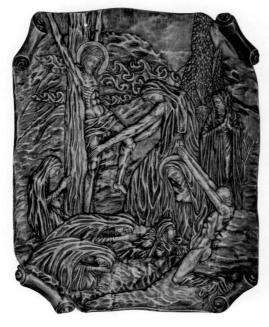

| 가톨릭성화조각가 최담파. 목각부조

| 최익현. 자수 초상화
　일제강점기

초상화인가 했더니
최익현의 초상 자수화라니?

언뜻 보기엔 그림인 줄 알았지만 자세히 보니 정교한 자수 초상이라니 놀랍기만 하다. 주인공은 조선 말 마지막 유학자 최익현이란다. 조선 말 화원이자 초상화의 대가인 채용신이 밑그림을 그린 데다 전통자수라 하기보다는 일본을 통해 도입한 현대적 자수 기술로 그림같이 수놓은 의병장 최익현의 초상을 구할 수 있었다. 과거에 급제하긴 했으나 벼슬을 사양하고 밀려오는 서양 문물에 대해 수용하는 편보다 배척하는 '위정척사' 쪽에 서서 고종에게 여러 차례 상소를 올린 충신 최익현의 모습이다. 드디어는 의병장이 되어 일본에 대항하다 체포되어 마지막에는 대마도에서 식음을 전폐하고 저항 중 순직하였다고 한다.

채용신이 그린 초상화는 살짝 다르긴 해도 그가 그린 최익현을 밑그림으로 한 게 분명하며 대부분 보는 이의 눈을 속일 정도로 정교한 수예 솜씨는 놀라울 정도로 탁월하다. 아마도 그의 거룩한 뜻을 기리기 위해 후손들이 특별히 주문해서 제작한 것이 아닌가 생각된다. 원래는 경남 모 박물관의 자랑거리로 들었으나 어떤 연유에서인지 필자의 손에 주어진 귀한 인연이라 생각하여 소중히 모시고자 한다. 우연히 위정척사의 정신으로 상소한 원문 초고도 입수할 수 있어 따로 표구하여 초상의 한쪽에 부착했으며 이로 인해 초상을 모시는 것이 더욱 의미 있는 일이 되었다.

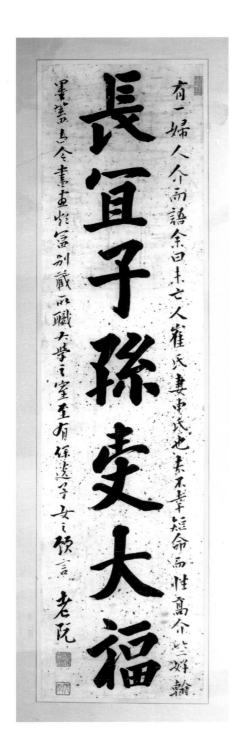

| 추사 김정희. 서예 가훈
(장의자손수대복)

추사 김정희의 멋진 대폭 해서체 가훈
-將宜子孫受大福-

어느 대가집에서 나온 추사 김정희의 보기 드문 대폭 해서체이다. 그 가문에 대한 일종의 가훈 비슷한 의미가 담긴 글귀인데 풀이해 보면 "장차 자손들이 큰 복을 받는 것이 마땅할진저"라는 가훈이자 동시에 가문의 미래를 축원하는 격려사 같은 글귀이다. 이런 글을 써주게 된 사연이 가훈의 양옆 협서에 자세히 기록되어 있어 더욱 흥미로울 뿐만 아니라 추사가 써준 것임이 분명하다는 증빙이기도 하다. 협서에 적혀 있는 사연은 다음과 같다.

어느 귀부인이 찾아와 집에 걸어둘 가훈 내지는 축문을 부탁해 왔다. 그 부인은 일찍이 남편을 여의고 홀로 자녀들을 키우고 있는 최씨 부인이었다. 그녀는 살림을 잘 관리하여 가문을 번창시켰을 뿐만 아니라 학문과 더불어 서예와 그림에도 관심이 깊어 고미술을 수집하는 취미까지 가진 재원이었다. 이에 노과는 감복하여 부인의 학덕과 가문의 번창을 축하하고 축복하는 이 같은 가훈을 쓰게 되었다고 한다.

| 오원 장승업. 궁중 화조영모도 병풍

오원 장승업의
궁중 화조영모도 병풍

오원 장승업이 남긴 유품은 의외로 많다. 더욱이 직계 제자인 안중식과 조석진 등의 활동과 겹치는 부분도 있어 스승과 제자의 구분이 불분명할 뿐 아니라 오원을 빙자한 모사품도 많아 혼란스럽기도 하다. 그러나 제대로 된 오원 그림을 만날 땐 그림에서 운기생동, 신기가 느껴지기도 한다. 고미술 수집에 관심을 가질 무렵 초두에 어떤 소장자가 넘겨준 오원의 화조영모도는 그야말로 곳곳에서 신기가 느껴지는 감동을 감추기 어렵다. 감정에 인색하기로 소문난 감정학 박사 이동천 선생도 이 그림 앞에서는 오원의 그림 중 최고라는 찬탄을 감추지 못했다.

남색 비단에다 금물로 그려낸 정성스런 필치는 그야말로 신출귀몰이라 할 만하다. 조선말 화원이던 이당 김은호가 배관을 했으며 고미술 협회에서 발행한 감정서도 첨부되어 있다. 궁중의 청을 받아 그린 그림이라 그런지 자유분방한 필체를 보이는 다른 그림과 달리 최고의 정성을 들인 그림임이 역력하다. 오원의 대표작을 꼽으라면 이 그림이 자신 있게 내놓을 만한 신기의 회심작이 아닌가 한다.

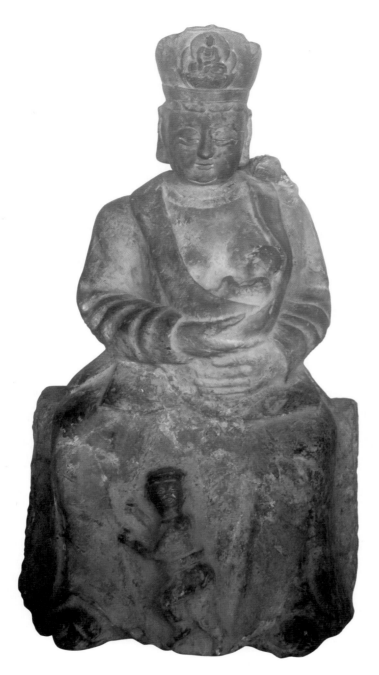

| 초기 송자관음좌상(명대 120cm)

당대의
송자관음 대형석상(명대 작품)이라니?

중국에서는 송자관음이 임신, 출산, 양육과 관련하여 민간신앙으로서 아주 널리 퍼져 있다. 관음보살이 30여 가지 스타일로 현신하기도 하나 송자관음은 아기를 점지하는 관음으로서 송대 이후 특히 명대에 와서 크게 발달했다. 이 송자관음석상은 비교적 초기에 조성된 송자관음상으로서 후기의 송자관음이 한 아기를 가슴에 안고 있는 전형적 모형과는 차별화된 모습을 보인다. 이 불상은 세 아기가 각기 등에 하나 업혀 있고 가슴에 하나, 그리고 무릎에 하나 있는 독특한 이미지이다. 그리고 석상의 소재도 약간 붉은 색을 띤 옥석으로서 오랜 세월의 흔적이 묻어 있다.

원래 삼신할미와 관련된 고미술을 수집하려던 터라 모자지정을 상징하는 기독교의 성모자상을 수집하다 우연히 유사한 아이콘으로서 불교에 송자관음이 있다는 것을 알고 중국 전역에서 80여 점의 송자관음을 컬렉션해 오던 중 대표적으로 수집된 진귀한 유물이다. 중국에서는 몇 군데 송자관음 궁이 있고 그중 하나에서 봉안되던 유물이지만 중간에 일부 파손되었다 후일에 다시 복원되어 한국에 전해진 것이다. 여하튼 이는 동서의 삼신할미를 전시할 경우 불교의 삼신할미를 대변하는 값진 유물로 간주되어야 할 것이다. 중국의 감정가는 이 유물이 당대의 것으로 추정된다고 중국 고미술 신문에 게재하기도 했다.

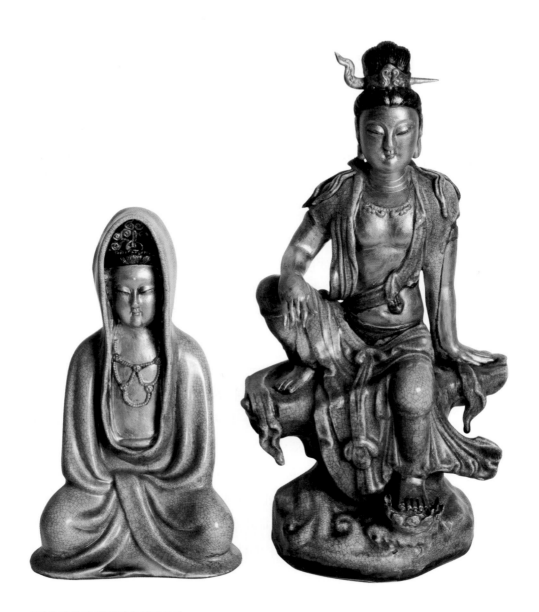

| 관음좌상과 백의관음청자불상

청자 관음 및
백의 관음보살상 한 쌍

　　백자 관음보살은 많지만 청자로 만든 관음보살은 의외로 드문 편이다. 이 한 쌍의 관음보살은 마치 남녀가 한 쌍이듯 약간 남상인 듯직한 관음보살 좌상과 다소 적은 크기의 백의관음 너울을 쓴 여성스런 관음좌상이 하나이다. 관음보살은 원래 남성 내지 중성으로 시작되었지만 점차 여성화되는 발전 과정을 거친다. 그러던 중 여성의 순결을 상징하는 백의관음과 임신 및 출산을 관장하는 송자관음보살도 나타나게 된다.

　　이 보살상은 원래 강원도 영월 어느 산사가 문을 연 100여 년 전 그 절에 봉안된 것이라 한다. 주지가 대처승이라 그 절을 2대 3대로 물려받다 최근 4대 때 주지가 사찰 문을 닫게 되자 어느 박물관에 위탁 판매된 유품이며 형상이 매우 귀하고 아름다워 쉽게 인연이 된 불상이다. 볼수록 사랑스러울 뿐 아니라 산사가 오래 지속되지 못한 사연이 안타까울 뿐이다.

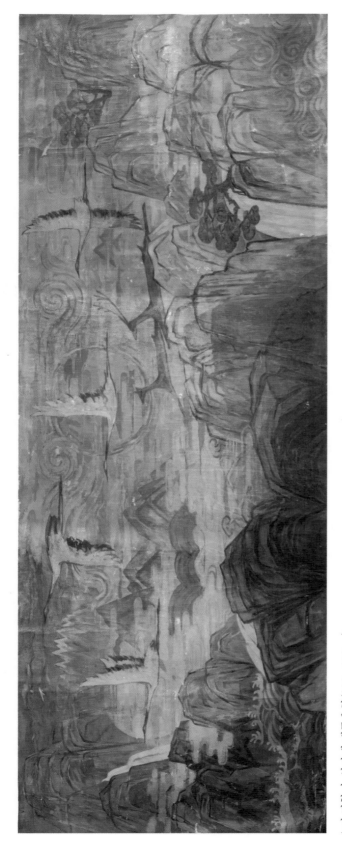

전 김환기. 심장생 매목유화(300×600cm)

전 김환기 작
대폭 유화 장생도가 경매에?

서울 유수의 호텔 로비에 50년간 걸렸던 대폭 유화 장생도는 60여 년 전 활동했던 호남화가 2인 중 한 분의 작품이며 한국 최초의 유화 장생도이고 3×6m이니 꽤나 웅장한 대폭의 작품이다. 그 당시 활동한 유명 화가라면 오지호 아니면 김환기로 추정된다. 그러나 그림 내용의 나는 학과 둥근 달, 뛰는 사슴과 흐르는 구름 그리고 겹겹이 포개진 바위 이 모두가 영락없이 김환기의 그림이고 색감도 김환기 풍임이 확실했다. 그림에 나온 문양 모두가 김환기 그림과 판박이니 추정의 개연성은 꽤나 높은 편이다.

추상화로 전환하기 전 수화 김환기는 우리의 전통 문양에 깊은 관심을 기울였다. 그러자니 전통 문양 중 대표적인 문양이 집합된 10가지 세트가 바로 십장생이 아닌가. 그리고 장생도의 문양들은 모두가 모양도 멋스럽고 함축된 의미 또한 심오하다. 그래서 둥근 달과 나는 학, 뛰는 사슴과 푸른 소나무 그리고 흐르는 구름과 물결치는 파도, 곳곳에 자리하고 있는 주름진 바위 등등이 김환기가 선호한 문양들이다. 당시 김환기는 호구지책으로 실용화를 그리기도 하였다 하여 더욱 현실감이 가는 그림이 아닐 수 없다.

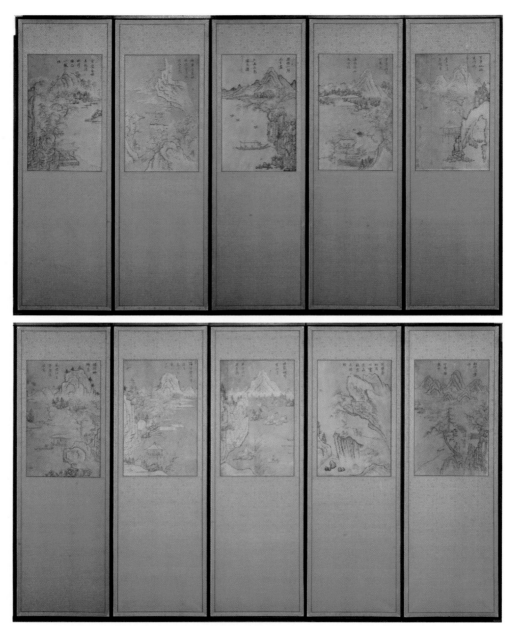

| 인두화 문인산수 병풍

문인 산수화가
멋스런 인두화 병풍이라고?

대구의 고미술상이 오래 아껴오던 병풍그림 한 점을 보여줬다. 그림은 10폭 병풍으로 꾸며져 있고 장지에 멋진 산수가 그려져 있으며 화제는 운치 있는 한시들로 장식되어 있어 예사롭지 않은 작품이었다. 주인의 말에 따르면 오랜 세월 아끼던 예술품인데 요행히 최근 한 일본인이 관심을 가지고 드나들며 흥정 중인 물건이라고 분위기를 고조시켰다.

이 그림은 기법 또한 독특하여 붓이나 먹으로 그린 것이 아니라 작은 인두를 불에 달구어 그린 인두화 혹은 소화라고 한다. 조선에 이 같은 기능을 가진 자가 한둘이 있었으나 전해 내려오는 인두화 중 이는 최상급의 그림이라는 것이다. 이 같은 우리의 좋은 작품을 일본인에게 뺏길 수는 없다고 생각하여 주인을 설득, 적정한 가격에 매입할 수 있었다. 지금 다시 봐도 이 그림의 솜씨는 대단하고 자랑스러우며 산수 문인화 중 최고의 작품이라는 자부심을 느낀다.

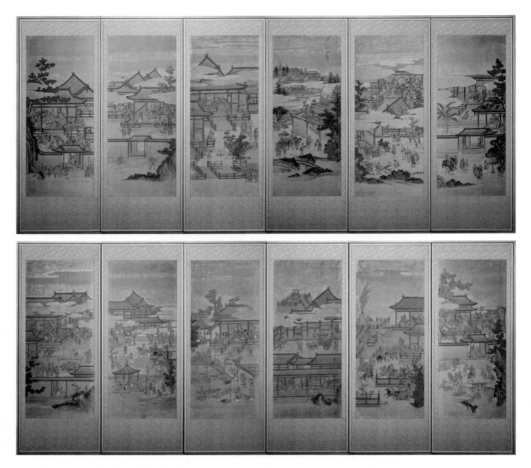

| 궁중행사도 12폭 대폭병풍 (일본)

대폭 일본 12폭 병풍에
탁월한 궁중행사도

경기도 어느 시골길에 오래된 고미술상이 있었다. 행여나 해서 들렀더니 주인이 허름한 대폭 일본 병풍을 보여 주었다. 그림도 곳곳에 훼손이 있었고 프레임도 낡은 듯했다. 처음에는 예사로 보았으나 주인 말로는 수리해서 소더비 경매에 출품이라도 할까 한다며 작품에 대한 자부심이 대단했다. 그래서 나도 다시 자세히 그림을 뜯어보았더니 정말 예사 그림이 아닌 듯했다. 형태는 일본풍이었으나 그 속에 있는 사람들은 조선인 아니면 중국인으로 보였다. 그리고 폭마다 궁중의 각종 행사 현장을 그린 그림이었고 그림 솜씨 또한 대단한 수준이었다. 주인의 말에 따르면 한때 김홍도가 일본 갔을 때 그린 것으로 추정된다고 바람을 잡았다.

일단 매입을 하기로 하고 다시 표구를 부탁해 달라고 한 다음 얼마 후 물건을 인도받았다. 그런데 다시 표구된 그림을 보고서 나는 아연실색하지 않을 수 없었다. 처음에 선걸음에 보았던 그 그림이 아니고 대단히 탁월한 예술작품이라 생각되어 마음이 흡족했다. 이미 꽃마을 캘린더에도 선보인 적이 있으나 이 그림은 일본 병풍으로 분류하기는 아까운 조선풍 내지는 중국풍의 궁중화임이 분명하다는 생각이다.

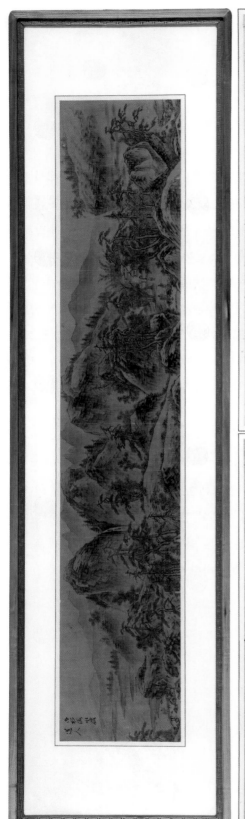

| 고송 유수관. 무진강산도(간제화제)

고송 유수관의
무진강산도를 아시나요?

같은 화원의 신분으로 단원 김홍도와 동시대에 살면서 단원의 화려한
빛에 가리어 늘 열등감에 시달리며 살았을 고송 유수관 도인의 심정을 되
새겨볼 필요가 있지 않을까. 단원은 주지하다시피 다양한 장르에 재주
를 드날리는 천재화가임이 분명하다. 산수화이건 풍속도이건 손을 대기
만 하면 그야말로 신기가 느껴지는 천재이다. 그러나 같은 화원이면서 산
수화에만 몰두했던 고송 유수관, 그의 속은 얼마나 답답했을까. 이름까지
고송 유수관이라니? 오래된 소나무와 흐르는 물 등 산수화의 대상들을,
그것도 실경보다는 중국풍의 관념산수화 일변도에 집중하다 보면 언젠가
도통하는 날이 올 것이다. 그래서 이름 말미에 도인이라고 붙였는지 모를
일이다.

그런데 우리 모두가 주지하다시피 조선회화에서 가장 웅장하고 큰 그
림의 산수화인 10여 미터가 넘는 강산무진도를 그린 장본인이 바로 고송
유수관이 아닌가. 그림 솜씨도 예사롭지가 않다는 생각이다. 오랜 정진이
드디어 일을 내고야 말았다고 생각된다. 그러나 여전히 한 가지 안타까운
사실은 그 그림이 대체로 중국풍이라는 점이 아닌가. 하지만 고송도 여기
서 멈추지만은 않았다. 드디어 그는 조선의 산수화, 조선인의 모습이 담
긴 실경산수화 한 점을 남기고 간 것이 아닌가. 그래서 당대 예술을 사랑
한 고관대작인 간제가 이 그림에 대해 강산무진과 대비되는 무진강산이
란 현판과 더불어 장문의 화제를 남긴 것이 아닌가 싶다.

간제 홍의형은 높은 벼슬을 한 사람이지만 예술 작품을 사랑한 나머지

고송 유수관, 단원 김홍도 등 유수한 화가들의 작품에 화제를 즐겨 썼던 사람이다. 그래서 고송유수관의 무진 강산에도 현판과 더불어 자상한 화제를 쓴 것이다. 중국풍의 산수에다 중국인 행색의 인물들이 노니는 대폭의 강산무진도와는 달리 소박한 조선 산수 속에 갓을 쓴 문인들이 하나의 초옥에서 만나 시·서·화를 논의하기 위한 아회 모임을 하고자 모여드는 정겨운 풍경이 전개되고 있다. 그래서 간재는 진경산수와 같은 조선의 풍경을 무진강산이란 또 다른 이름으로 부른 것이 아닌가 한다.

궁중 금사 자수
종정도 12폭 병풍

옛 그림에는 자주 종정도가 나온다. 종은 소리를 울리는 도구이고 정은
밥을 짓는 솥이다. 식구가 많은 대가 집에서는 식사 시간이 되면 종을 울

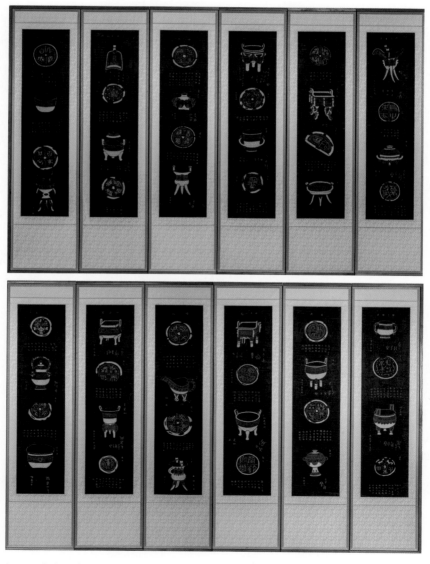

| 궁중 와당종정도 12폭 자수병풍

려서 식구들을 불러모아 식사를 한다. 그리고 밥솥을 뜻하는 정은 생존의 기본이 되는 상징물이다. 그래서 대궐에서도 이 같은 민생의 기본을 의미하는 종정을 중시하여 그 문양을 그려서 귀하게 받들기도 했다. 이에 더하여 시대별 주요 와당 문양을 덧붙여 그려서 애호하기도 했다.

이 종정 병풍은 대갓집 내지는 궁중을 장식하기 위해 만든 것으로서 모든 그림과 설명을 금색 실로 화려하게 장식한 대형 병풍으로 격조가 높은 예술품으로 여겨진다. 종과 정 그리고 와당은 모두가 하·은·주 혹은 한 나라에 걸치는 이름 있는 기물들로서 보물로 여겨지는 것들이다. 오원 장승업이 창시한 기명절지도도 이 같은 문양도에서 암시받아 만들어진 것이 아닌가 생각된다.

다산 정약용,
간찰집의 정체는?

　　다산을 흠모하는 학자로서 필자는 공익을 지향하는 명경의료재단이
스폰서가 된 한국철학회에서 10여 년간 국제 철학 강좌를 시행한 적이 있
다. 당시 철학회의 강좌 운영 위원회에서는 그 강좌명을 다산 기념 철학

| 다산 정약용. 간찰집 20여 점

강좌Dasan Memorial Lecture of Philosophy로 명명했다. 다산이 동서사상 간의 소통을 시도한 최초의 철학자라는 상징적인 의미를 부여했기 때문이다. 10여 년간 영미와 유럽에서 저명한 10여 명의 철학자를 초빙해서 프레스센터에서 첫 강좌를 하고 서울대에서 한 강좌 그밖에 서울 및 지방 대학에서 한 강좌 등 도합 4강좌를 시행했다. 당시 초대된 철학자는 두웨이밍, 존설, 마이클 샌델, 지젝, 아펠, 월쩌 등이고 이 강좌들은 그 후 원문과 번역을 묶어 '철학과 현실사'에서 책으로 출간되었다.

여하튼 다산에 대한 흠모의 정으로 그의 유품을 찾던 중 우연히 다산 간찰들의 묶음 즉 간찰집을 입수하게 되었다. 간찰집은 20여 편 이상의 다산 간찰로 되어 있는데 다산이 제자들을 위해 편집한 다양한 서간문 유형을 묶은 듯했다. 다산 간찰에 밝은 한양대 정민 교수에게 자문을 요청했더니 다산의 자료가 있다면 열일을 제치고 달려오는 전문가라 곧장 만날 수 있었다.그런데 선생을 만난 후 알게 된 놀라운 사실은 그가 이미 이 자료를 3~4년 전에 발견하여 사진을 찍었다는 것이었다. 그리고 〈다산간초茶山間艸〉로 이름한 사본 하나를 나에게 건네주지 않는가. 그는 원래 이 간찰집은 모두 30여 점이 넘는 간찰로 이루어졌으나 그동안 이 물건의 소장자가 그중 몇 점을 여기저기에 이미 팔아넘겼고 나머지가 나에게 전해진 셈이라 일러주었다.

여하튼 다산의 간찰집이 나에게 전해지니 다산과 필자 간의 귀한 인연이라는 사실이라도 입증되는 듯 행복하기만 했다. 아직도 남아있는 한 가지 의문은 이 간찰집의 확실한 정체였다. 다산이 어떤 의도로 이 같은 간찰 묶음을 편찬했는가 하는 의문을 해결하는 문제다. 제자들의 서간문 작문을 지도하기 위한 교본으로 가상적인 간찰들을 만들어 이 같은 간찰집을 만들었는지, 아니면 실제로 여기저기 보내어 이용한 간찰의 사본이 우

연히 묶여 간찰집이 된 것인지 알기가 어렵다. 현재로서는 전문가들 사이에 의견이 엇갈리고 있는 셈이다. 다산 같은 세기의 대천재가 천국에서 영면하시길 빌 뿐이다.

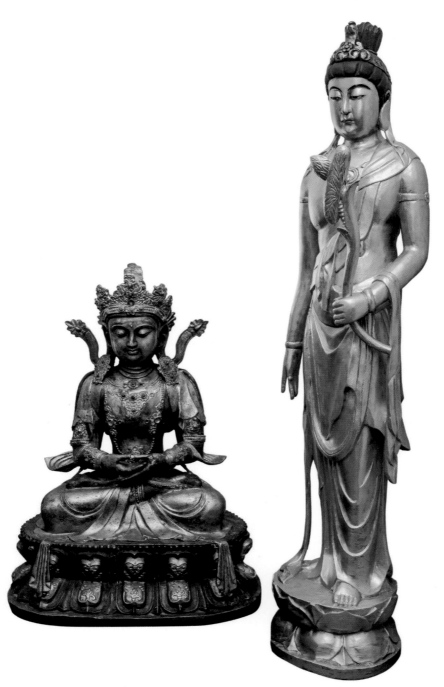

| 아미타불과 관세음보살

남무아미타불
관세음보살!

전통적으로 한국의 불자들이 가장 많이 되뇌어온 주문을 들라면 그것은 "남무아미타불 관세음보살"이라 할 수 있다. 이 짧은 주문 속에 우리 불자들이 가장 절실하게 바랐던 가치가 응축되어 있다 할 것이다. 우선 남무는 귀의하겠다는 뜻이다. 우리가 지향하는 가치에 대한 염원을 가지고 신앙의 주재자에게 몸과 마음을 바쳐 기도한다는 뜻이다.

기도를 관장하는 주재자는 아미타불과 관세음보살이다. 아미타불이 함축한 가치는 무량수불로서 무한한 수명 즉 영생을 상징하며 관세음보살은 이승에 살아가면서 고통을 최소화할 수 있도록 대자대비를 기원한다는 뜻이다. 결국 이 주문은 영생과 자비를 기원하는 기도문이라 할 수 있다. 아미타불상은 중국 명대에 조성된 조선 사람을 닮은 아름다운 상이며 갖가지 보석으로 장식한 귀한 불상으로서 조선의 궁중에 선물로 주어진 것으로 추정된다. 관세음보살상은 일본에서 목각으로 빚은 보살상으로서 절에 봉안되었던 불상이다. 두 불상을 조합하여 조선의 불자들이 빈번히 되뇌던 주문을 가시화하기 위해 필자 자신이 조성한 작품이다. 그야말로 조선인들의 염원을 구상화한 상징물이라 생각된다.

| 아미타삼존불 철상(조선말)

단아한
철제 아미타 3존불상

경주 인근 암자의 화재로 봉안되었던 철제 3존불을 구할 수 있었다. 전반적으로 상이 아름답고 미려한 아미타 부처님을 중심으로 좌우에 관음보살과 약사여래(혹은 지장보살)가 입시한 철제 3존불이다. 조선 후기에 만들어진 것으로 추정되는 단아한 90cm 내외의 3존불상이다. 아직 점안식도 하지 않은 불상이나 입시 보살들이 많이 훼손되어 일부 수리를 거친 듯하다. 여러 스님들이 보고서 이같이 한 세트가 모두 갖추어진 3존불이 드물다고 찬탄하면서 탐을 내던 삼존불이다.

아미타불은 무량수불이라 하여 영생을 관장하는 부처님이고 약사여래는 인간의 건강과 관련된 의약을 관리하는 보살이며 관음보살은 이 세상의 모든 고통으로 인한 신음 소리를 듣고 그 해소를 위해 자비를 베푸는 보살이다. 결국 이 삼존불은 중생들의 건강을 돌보며 의약과 자비를 베풀고 결국 영생을 축원하는 은혜로운 불상들이라 할 수 있다. 약사여래가 아니라 지장보살이라면 우리가 죽어서 가는 사후의 세계를 섭리하는 보살일 수도 있다.

고려 금제 천수경 16장

고려시대
금제 천수경千手經

　고려시대 초기 것으로 추정되는 금제 천수경과 귀한 인연이 되었다. 사경이란 불교의 경문, 즉 경전의 내용을 그대로 베껴 쓰는 것을 말하며 특히 금은 변하거나 부식되지 않고 녹슬지도 않아 금사경은 부처님 말씀이 영원불멸함을 상징하고 있다. 천수경은 대자대비의 여신인 관세음보살과 관련된 것으로서 관음보살의 자비행이 널리 미치지 않은 곳이 없어 천의 눈과 천의 손을 가진 존재로 묘사되며 이에 대한 축원문을 요약하여 천수경이라 이른다.

　우연한 인연으로 금제 천수경을 입수한 후 관련 자료를 검색했더니 마침 고미술에 조예가 깊은 이재준 선생의 관련 논문이 있어 기쁜 마음으로 자문을 구했다. 이 천수경은 얇은 순금경판 16장으로 구성되어 있으며 각 판은 정교한 경첩으로 연결되어 있다. 각 판마다 상단에 정교하고 유려한 불보살, 나한, 신장상 등이 양각으로 배치되어 있는 것이 특징이다. 천수경의 글씨는 구양순체의 해서로 매우 정성을 들인 서체이며 통일신라나 고려시대의 사경에 나타난 글씨와 유사하다.

| 고려 초기 9층 금동탑(70cm)

고려 9층
금동탑의 정체는?

　고미술 마니아로 소문나서인지 모 지인으로부터 고려 초에 조성된 것으로 추정되는 멋진 금동 탑을 선물로 받았다. 물론 그도 그리 고가로 매입한 물건이 아니기도 하지만 내가 워낙 고미술을 애지중지하니 어렵지 않게 나에게 양도한 것으로 보인다. 그런데 우연히 이 방면의 전문가인 한 지방문화재 위원을 지낸 분이 이 탑을 보더니 깜짝 놀라며 반기는 것이 아닌가. 그에 따르면 이같이 정교하고 아름다운 금동탑이 그리 많이 남아 있지 않을 뿐 아니라 자기가 보기에 이 탑은 고려 이전으로 거슬러 올라가는 매우 희귀한 불탑이라는 것이다.

　우연히 선물로 받은 물건이 이같이 대단한 유물이라니 공식적으로 검증을 받아 보는 게 옳다고 생각해 구청 문화재과를 통해 문화재청에 문화재 감정을 의뢰했다. 그러나 문화재청은 수개월 후 본격적인 감정내용은 유보한 채 유물의 구입처가 불명하다는 이유를 제시하며 문화재 지정을 거부했다. 문화재청의 유권적인 판정이라고는 납득이 되지 않아 실망스러웠다. 그 후 사계의 권위인 강우방 선생님을 찾아가 본 유물에 대한 전문적인 감정을 의뢰한 후 극찬의 소견서를 받아 이 물건이 제대로 인정받는 그날까지 오래 잘 보관하기로 결심을 굳혔다.

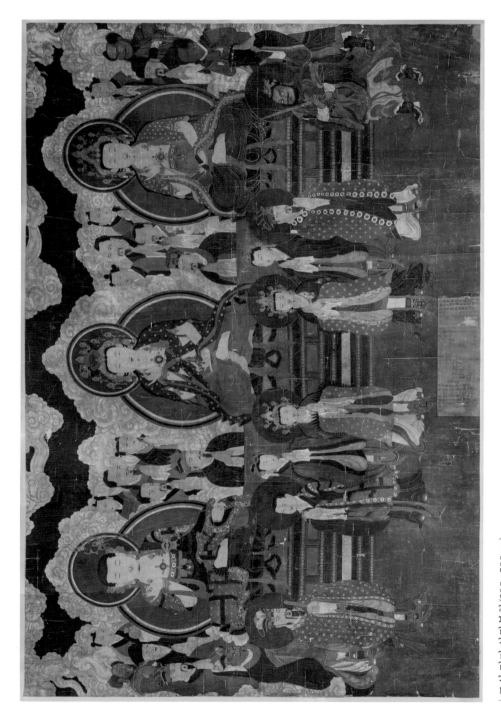

| 조선 전기 삼장불화(300×500cm)

제1장

조선 전기
대폭 삼장 불화(탱화)

 친숙한 고미술상으로부터 희귀한 3장 불화 대폭이 나왔으니 구경해 보라는 전갈이 왔다. 불화의 필치가 정교, 유려해 보였고 비교적 보존도 훌륭했으며 더욱이 이 불화에 대한 전문가로 존경받고 있는 정영호 교수님이 쓴 장문의 소견서가 첨부되어 있었다. 행여나 하고 교수님에게 연락을 드렸더니 그 같은 불화를 본 적이 있고 소견서를 쓰기도 했다는 대답이 왔다. 그래서 문화재청에 공식적인 감정을 요청했다.

 그랬더니 감정의 결과는 부정적이었고 그 근거는 그리 명료하게 납득되지 않았다. 그 후 애석하게도 정영호 교수님은 유명을 달리하셨고 필자편에 서서 이 탱화의 존재를 변호해 줄 전문가를 잃게 되었다. 3장 탱화는 우리나라에서는 조선 중기에 시도되었으나 오래도록 발전되지 못한 불화의 양식이라 한다. 3장이란 천장보살, 지장보살, 지지보살이며 좌우의 여러 권속들이 보좌하는 매우 아름다운 불화임을 알게 되었고 언젠가 제대로 된 감정이 내려지길 기다리고 있다.

고려 초 백지묵서 반야바라밀경

제1장

고려 초 백지묵서
금강반야바라밀경

평소 고미술 관련 교유를 해 오던 지방문화재 위원 이재준 선생님이 권유한 불경을 구할 수 있었다. 이 불경은 천여 년 전 김해 부호 허진수가 보시하여 국태민안과 조상영생을 축원하는 뜻으로 조성된 불사 유물이다. 당시 허진수의 보시로 상당한 사경사업이 이루어진 듯하나 대부분 목각으로 인쇄하고 일부는 사경승이 직접 쓴 것으로 전해진다. 종이는 천 년이 되어도 변하지 않는 고려지를 썼고 길이는 8m가 넘는다.

너무나 은혜로운 일이라 문화재청에 감정을 신청했다. 그랬더니 오랜 시간이 지난 후 서울시 문화재과는 납득하기 어려운 이유로 문화재 지정이 어렵다는 답신을 보내 왔다. 정확한 연유는 알 수 없으나 일본에서 사경도난이 있은 후로 국가 간 눈치를 보는 상황에서 문화재 지정이 크게 위축되고 있는 실정인 듯하다. 이는 분명 고려에서 조성한 불경인데 언제나 제대로 된 국적 있는 문화재로 인정받게 될는지 걱정이다.

그간 각종 미술품을 모으긴 했으나 지인들에게 보여주고 자랑할 기회가 없어 아쉬워하던 차에 재단에서 경영하던 각종 의료기관 홍보 자료로서 매년 만들어 오던 캘린더가 눈에 띄었다. 캘린더마다 월별 화면 12곳에 좋은 작품을 선정하여 사진을 찍어 올려 보면 어떨까 하여 2013년부터 시험 삼아 시도해 보았다. 사람들마다 취향이 다르긴 해도 비교적 호감을 갖는 사람들이 많다는 생각에 캘린더가 마치 도록형 미술관이라도 된 듯 기분이 좋았다. 그러나 취향이 다른 사람도 있을 듯하여 해를 걸러 격년으로 도록 캘린더를 내기로 하였다.

그래서 2013년을 필두로 2015년, 2017년, 2019년 등 4번에 걸쳐 내었으니 모두 12X4=48개의 미술품이 전시된 셈이다. 사이에 낀 나머지 격년 간에는 홍보과에서 기획한 그림을 끼워 넣어 2020년에는 한국화 그리는 취미를 개발해 온 한방병원 직원의 채색 한국화로 장식했다. 이번에 책을 만드는 김에 2021년 캘린더 도록까지 도합 48+12=60여 작품을 선보이게 되는 셈이다. 여러 친지, 지인들의 관심과 애호를 당부하는 바이다.

제2장

꽃마을 캘린더를 빛낸 명품

2013년
꽃마을 캘린더 도록

아는 만큼 보이고 보이는 만큼
즐기고 즐기는 만큼 모으게 된다.

1월 백수백복자(百壽百福字) 병풍

행복의 조건인 무병장수壽와 물질적 유족함福을 기원하며 구상한 수복자
디자인을 100가지 방식으로 표현한, 자수명장이자 무형문화재인 한상수
선생의 자수병풍. 스티브 잡스도 젊은 시절 한자 서예로부터 디자인 감각
을 배웠다고 전한다.

2월 화조영모도(吾園 장승업 작)

조선 후기에 활동한 신기에 가까운 재능을 가진 화가로서(영화 취화선의 주인공) 장승업은 단원 김홍도, 혜원 신윤복과 더불어 한국 최고의 화가인 三園 중 하나이다. 그가 그린 화조(꽃과 새) 영모(털짐승) 그림인데 금분을 이용, 궁중용으로 그린 탁월한 수작으로 평가된다.

3월 십장생자수병풍(현대작)

십장생十長生이란 동·식·광물 등 삼라만상 중에 선별된 장수하는 10가지 사물로서, 모든 이의 염원인 장생의 상징으로 즐겨 그렸던 것을 자수로 표현한 다소 추상화된 현대작이다. 십장생은 해, 물, 돌, 구름, 학, 사슴, 거북, 영지(불로초), 소나무, 대나무 등이다.

4월 한호 한석봉의 사물잠(四勿箴)

한석봉은 조선시대 3대 명필 중 한 분으로서 임금의 명을 받아 천자문을
그의 필체로 남길 정도로 평가받았으며 어머니와 관련된 일화로도 유명
하다. 이 글은 논어에서 공자님이 보고 듣고 말하고 행함에 있어 해서는
안 될 네 가지四勿 사항에 대한 가르침을, 일반서체인 행서行書로 적은 것
이다. 핵심은 자신을 극복해야 도덕을 회복할 수 있으며克己復禮 늘 성실誠
하라는 점 등이다.

5월 혜원 신윤복 풍속화 자수

널리 알려진 혜원惠園의 풍속화라 새로울 게 없다. 그러나 그 풍속화를 세
밀한 자수 솜씨로 가리개 병풍을 만든 것이 새롭다면 새로울 것이다. 단
오 풍정은 혜원의 대표작 중 하나라 할 만큼 유명하다. 단오절 그네 타고
목욕하는 정경을 현란한 색깔로 나타내고 이를 숨어서 훔쳐보는 총각들
모습도 해학적이다. 선유도船遊圖 역시 배 위에서 노소의 선비들이 풍악을
울리며 기녀들과 더불어 나이에 걸맞게 노는 모습이 정겹다.

6월 한정당 송문흠의 누실명(陋室銘)

조선시대에 예술적인 필체 즉 예서隸書로 유명한 송문흠이 쓴 누실명으로서 선비들에게는 가난하면서도淸貧 진리추구를 즐길 수 있어야 한다는安貧樂道 삶의 태도가 강조되었다. 따라서 비록 초라한 집에 살지라도陋室 인간으로서 품위와 고귀함을 잃지 말라는 경구가 함축되어 있다. 같은 형식과 크기의 글이 최근 국가의 보물로 지정되었다.

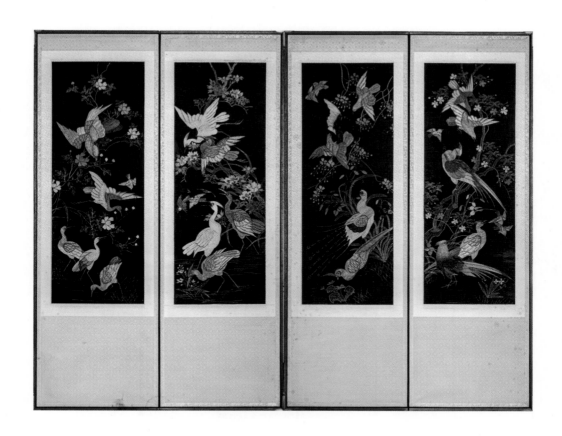

7월 궁중 화조 자수가리개

꽃과 새를 힘차고 멋들어지게 자수로 표현한 가리개, 수실은 금사이고 곳곳에 보석이 박힌 귀하고 격조 높은 자수 가리개로서 궁중용으로 추정된다. 자수의 기법이 특이해 중국풍이라는 평가도 있으며 시대는 조선조 후기로 추정된다.

8월 문인 산수화(인두화, 燒畵)

선비들이 즐겨 그렸던 문인화풍의 산수화로서, 예부터 널리 알려진 고사
들의 소일하는 모습과 애송하던 한시들이 귀하고 아름답게 그려진 명품
이다. 이 그림의 기법은 불에 달군 인두로 지져 그린 것으로서 일본인의
손에 넘어가기 직전에 입수하게 된 값진 그림이다.

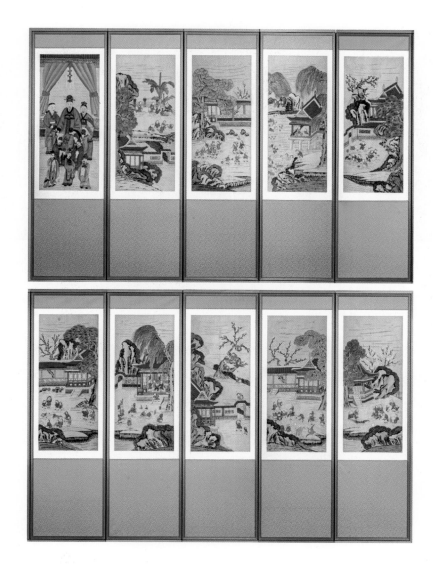

9월 백동자도(百童子圖) 병풍

조선시대 서민들이 그린 민화民話의 주제로서 백동자도는 어린 아이들 100여 명이 어울려 놀고 있는 다양한 모습을 그린, 자손들이 번성하기를 바라는 바, 다산多産을 상징하는 그림이다. 조선 후기 그림으로 추정된다.

10월 전추사(伝秋史) 시와 글씨

자작시를 쓴 추사 김정희 자신의 필체로 추정된다. 억울하게 살게 된 유배생활의 울분과 고독을 차茶와 독서로 달래며 산중眞과 저자俗가 둘이 아니라는 유마거사의 不二법문을 마음에 다지는 칠언절귀로 된 추사의 시 3편.

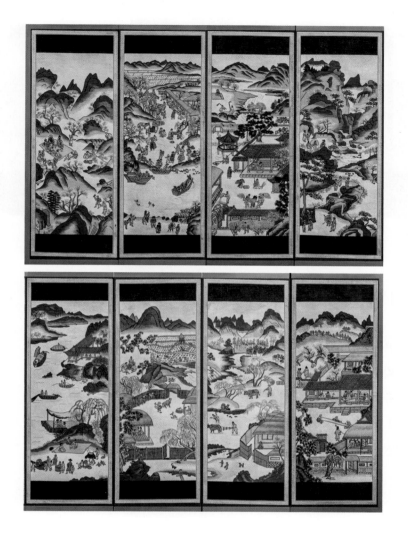

11월 경직풍속도 자수명풍

논밭 갈고耕 베 짜는織 일을 중심으로 한 우리 선조들의 삶의 현장을 그린
연중 풍속(논밭 갈기, 모 심기, 야외소풍, 고기잡이, 추수하기, 감 따기, 장터 풍경 등)을 자
수로 표현한 것이다. 대갓집 안방을 장식했던 수준급의 정교한 수예 솜씨
로 보기 드문 작품이라 생각된다.

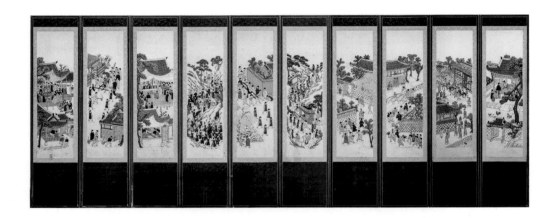

12월 평생도 자수병풍

이 그림은 평생도를 자수로 표현한 최고의 명품이다(조선후기). 평생도란
조선 선비들이 꿈꾸어 온 성공적인 인생행로를 그린 것으로서 돌잔치에
서 시작하여, 혼례식, 과거급제, 어사행차도, 회갑연, 회혼례 등 공적 삶과
사생활이 통합된 멋진 인생을 그린 일종의 풍속도이다. 부처님의 일생을
그린 8상도를 본떠 김홍도가 처음 창안한 것으로 추정된다.

2

2015년
꽃마을 캘린더 도록

꽃마을은 예술경영을 지향한다.

한방병원이니 서양 중심의 현대화보다는 예스런 고미술이면 어떨까.

안방에서 한 땀 한 땀 삶의 시름을 달래던

여인네들의 수예품이 많은 편이다.

소박하지만 누추하지 않고 화려하지만 사치스럽지 않은

한국의 미를 추구하고 싶다.

조선자수 현대에 재현된 자수

1월 조선 후기 궁중 장생도 자수

궁중에서 장식용으로 걸려 있었다고 평가되는 바 금·은사 자수로 꾸며진
장생도이다. 식물로 소나무, 대나무, 영지(불로초)가 있고, 동물로는 학, 사
슴, 거북이가 있으며 그 밖에 광물로 해, 구름, 바위 등이 있는 장생도가
탁월한 자수 솜씨로 수놓아져 있다.

2월 다산 정약용의 편지글(간찰과 병풍)

정약용은 조선 후기 최고의 학자라 할 수 있다. 그는 유교에서 출발했지만 서양에서 들어온 기독교와 사상적 융합을 위해 고민했다. 또한 관념론으로 흐른 성리학을 비판하고 현실과 민생을 걱정하는 실학을 추구했다. 이 글은 그가 남긴 많은 편지들 중의 하나이다.

3월 오원 장승업의 기명절지도 병풍(일부)

조선 후기 신기에 가까운 화원으로서 당시 중국에서 들어온 명품인 장식
그릇류와 더불어 화초와 먹거리(기명·절지) 등을 그린 명작이다. 불행히도
글씨를 제대로 쓰지 못해 화제는 다른 사람에 의해 대필되었다. 오원은
영화 '취화선'의 주인공이었으며 영화 '명량'과 동일한 배우가 열연했다.
오원은 단원, 혜원과 더불어 조선 최고의 화원 세 사람 중 하나이다.

4월 공재 윤두서 초상화의 임모작

조선 초상화의 걸작인 윤두서의 그림을 떠올려 보면 너무 무섭고 근엄하
여 과연 무인이 아니라 문인의 얼굴인지 의심이 간다. 이를 보다 부드럽
고 친근한 문인의 얼굴로 패러디한 것이 바로 이 초상화이다. 윤두서 본
인의 그림인지 타인이 그린 것인지 알 수 없으나 동시대에 나온 원본 그림
의 임모작인 것으로 평가된다.

5월 조선조 궁중 기명·와당 자수병풍(12폭 중 4폭)

금사로 수놓은 탁월한 궁중용 병풍으로서 내용은 중국 역사에서 유명한
궁중기명과 와당들로 구성되어 있고 설명은 금사로 수놓아져 있다. 중국
문물을 흠모했던 조선에서 이 같은 문양을 수준 높은 귀한 장식물로 생각
한 것은 당연한 일이다.

6월 심전 안중식의 산수화

조석진과 더불어 오원 장승업의 양대 제자
로서 조선의 전통화와 현대 한국화의 연결
고리 역할을 했으며 산수화와 기명절지화
등이 있다. 이 그림은 심전의 현존하는 산
수화 중 가장 오랜 것으로서 강화 유수로
부임한 첫해에 그린 것으로 추정된다. 중국
풍의 전형적인 관념산수화로서 이상향을
그린 것으로 생각된다.

7월 조선후기 축수 병풍 6폭(연결폭)

조선조 대궐 혹은 대갓집에서 회갑연이나 7순, 8순 잔치 등을 치를 때 주
인공의 만수무강을 축원하기 위해 배경에 세운 병풍으로 추정된다. 양쪽
에 꽃으로 축하하는 동자와 동녀가 있고 신선이 주인공인 노인에게 장수
의 상징인 천도복숭아를 선물하면서 장수를 축원하는 그림을 금사와 은
사로 수놓은 귀한 병풍이다.

8월 겸재 정선의 선면송석도

정선은 조선 후기 전통적인 관념산수에서 벗어나 실경산수라는 새로운 화풍을 일으킨 대가이다. 그의 '인왕재색도'나 '금강전도'는 탁월한 명작이다. 이 그림은 부채 모양의 장지에 소나무와 바위를 그려 변함없는 선비의 곧은 절개에 장수에 대한 기원을 담았다. 중앙일보 발행 계간미술 『한국의 미』 도록에 실린 작품이다.

9월 추사 김정희의 시·서예 병풍(8폭 중 4폭)

조선 후기에 나온 세계적 서예가인 김정희의 자작시와 이를 탁월한 추사
체로 적은 병풍의 일부이다. 추사 김정희는 중국 옹방강의 서체로 시작
했으나 타의 추종을 불허하는 추사체를 성취했다. 산수화 같은 풍광을 배
경으로 조각배에 몸을 싣고 세월의 아쉬움을 풍류에 담아 노래하고 있다.
많지 않은 추사의 병풍 중 서체가 가장 훌륭한 작품으로 평가되고 있다.

10월 면암 최익현의 초상화 자수(일제강점기)

최익현은 조선 최후의 유학자이자 의병장으로 유명하다. 급제는 했으나 관직으로 나아가지 않고 개화파에 맞서서 전통을 고수하는 입장(위정척사) 에서 지속적인 상소를 했다. 안타깝게도 노구로 의병을 일으켜 항일투쟁 을 하다 체포되어 대마도에서 옥사했다. 이 초상화는 73세의 면암을 화원 채용신이 그린 초상화를 감쪽같이 수예로 모사한 탁월한 자수 작품이다.

11월 소치 허련의 묵죽도 8폭 병풍

추사로부터 그림과 글씨를 배우고 추사에게 극찬을 받은 사람이 소치 허련이다. 허련이 그린 각종의 문인화가 남아있고 글씨도 추사체에 가까운 것으로 평가된다. 산수화와 더불어 특히 대나무를 즐겨 그렸으며 선비의 곧은 절개를 상징한다. 낙관에 노치라고 한 것은 허련이 나이가 들었을 때 소치보다 노치라는 호를 즐겨 썼기 때문이다.

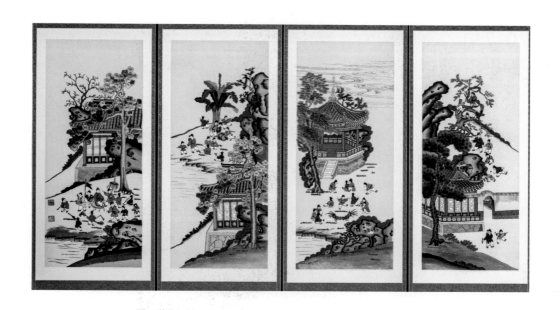

12월 명장 한상수의 백동자도 자수병풍(10폭 중 4폭)

조선 풍속화에 자주 등장하는 백동자도에 명장 한상수가 정성스레 수놓은 작품이다. 자손이 번성함을 큰 복으로 알았던 우리 조상들은 수많은 아이들이 노는 장면을 그림으로 나타낸 백동자도를 선호했다. 현존하는 원로 자수장의 공이 깃든 필생의 작품 중 하나라 생각된다.

3

2017년
꽃마을 캘린더 도록

꽃마을이 애장한 조선시대 고서화의 세 번째 도록 캘린더입니다.
'아는 만큼 보이고 보이는 만큼 즐긴다.'는 말이 있습니다.
사라져가는 소중한 우리의 것들을 함께 즐길 수 있었으면 좋겠습니다.

1월 이징의 산수화 화첩 중 4점

조선중기 화원 이징의 산수화이다. 중국풍의 관념 산수화이긴 하나 수묵
의 탁월한 터치가 돋보이는 작품으로서 한 화첩에서 나온 듯하다. 이징은
청록산수, 이금산수 등으로 유명하며 전래의 안견화풍과 중국의 절파화
풍을 절충한 것으로 평가된다.

2월 단원의 해중신선도

김홍도가 그린 도석화로서 신선이 바
닷속의 잠룡을 타고서 호리병에 든 감
로수 한 잔을 걸친 듯 하늘을 나는 비룡
의 여의주를 탐하는 호쾌한 그림이다.
단원 특유의 정두서미법으로 그려진
생동감이 넘치는 신비스런 그림이다.

추사 김정희의 자작시 서첩

김정희가 서예와 관련된 서법과 더불어 지
필묵 등을 망라하여 고사가 깃든 4언 절구의
시를 적은 서첩을 횡축으로 표구한 작품이
다. 끝부분에 완당 김정희라는 도인으로 낙
관되어 있다. 추사체가 완성되기 직전에 만
들어진 탁월한 해서체 작품이다.

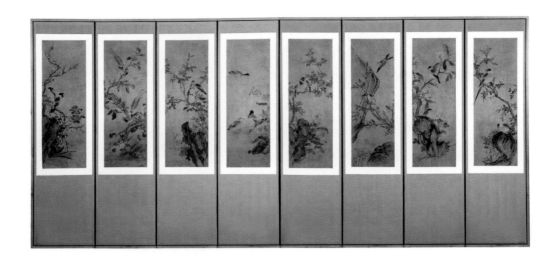

4월 궁중민화 화조도 8폭 병풍

조선 중후반에 화원이 그린 그림으로 추정되며 탁월한 그림 솜씨와 더불어 자연스러운 색채감이 더하여 최고의 궁중 화조 병풍으로 추정된다. 선과 색 등 섬세한 디테일이 화조가 살아있는 듯하여 신기를 느끼게 한다.

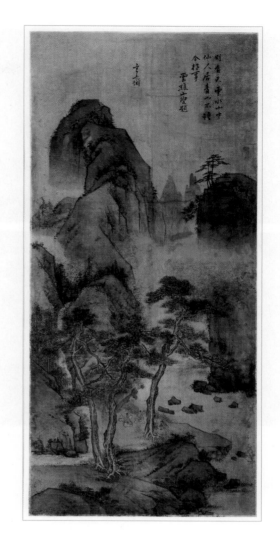

5월 현재 심사정의 송하한담도

조선의 3원 3재 중 하나인 심사정의 청록 산수화로서 소나무 아래에 고승한 분과 선비 두 분이 고담준론을 즐기고 있고 동자가 차 시중을 들고 있다. 현재의 낙관 옆에 후대의 운초산 노인이 배관한 화제가 적혀 있어 그림이 돋보인다.

6월 신사임당 초서 자수 6폭 병풍

신사임당은 그림은 물론 글씨도 잘 썼던 것으로 보인다. 오죽헌에 소장된 당시 5언 절구 6수(이태백의 시 등)를 자수로 꾸민 것으로서 증손녀가 시집갈 때 가지고 갔으나 영조 때 제자리로 돌아왔다고 한다. 초서병풍 내력에 대한 발문이 붙어있다.

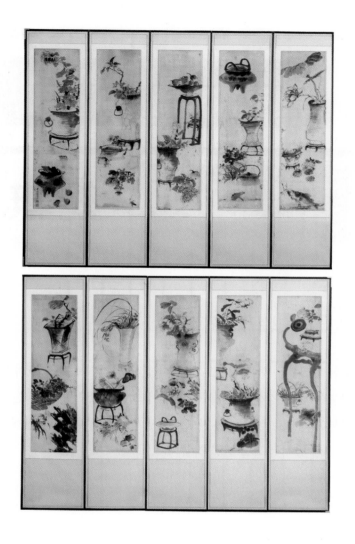

7월 오원 장승업의 기명절지도 10폭 병풍

조선조 최고 화원 3원 중 하나인 오원이 중국의 명품 기물들과 절지된 먹거리를 그려 창시한 새로운 장르로서 기명절지도이다. 자유분방하게 신기가 발휘된 듯한 그림으로서 기물들이 살아 움직이는 듯 그야말로 운기생동하는 작품이라 생각된다.

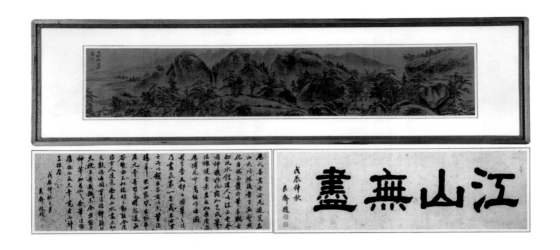

8월 고송 유수관의 강산무진도

단원과 함께 화원을 한 사람으로서 이미 잘 알려진 고송 유수관의 조선 최
대의 작품인 대형 강산무진도가 있다. 이 그림은 소박한 조선 산수와 조
선 선비를 배경으로 한 강산무진도로서 당시 제발을 많이 쓴 간제 홍의형
의 긴 발문이 있어 주목할 만한 작품이다.

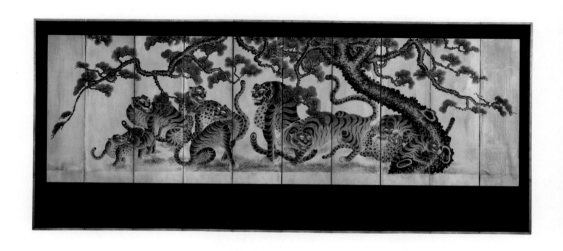

9월 민화 송하 호랑도 8폭 병풍

소나무 아래서 호랑이 두 가족이 정답게 노니는 모습이다. 우리가 보기에
는 으르렁대는 사나운 모습이나 저네들끼리는 사랑을 주고받는 모습으로
추정된다. 일제 강점기에 그린 작품으로 보이며 화원이 아니고서는 그리
기 어려운 탁월한 작품이다.

10월 정섭 묵죽도 자수 병풍

중국 청대의 서화 명인 정섭의 다양한 묵죽도를 한데 모아 자수를 놓고 병
풍을 꾸민 명작이다. 원래 정섭이 제작한 것은 아니고 4군자를 선호하는
조선 선비가 주문하여 대나무 그림을 모아 자수로 꾸민 희귀한 작품으로
평가된다.

11월 한석봉의 적벽부 서예

한호 석봉이 특유의 단아한 해서체로 송대의 소동파(소식)가 지은 전적벽
부를 적은 대표적인 작품이라 할 만하다. 석봉체는 당대에도 임금의 인정
을 받았다. 그가 쓴 한석봉 천자문이 보물로 지정되었으며 이 글은 유명
서예가 초정선생이 배관했다.

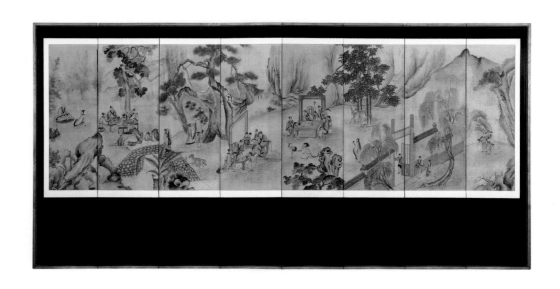

12월 서원 아집도 8폭 병풍

서원 아집도는 중국에서 유래한 서화의 한 양식으로서 문인과 예인들이
한데 모여 문화축제를 즐기는 우아한 모임을 담는다. 조선에서는 김홍도
의 아집도가 유명하나 이 그림 역시 곳곳에 단원풍이 엿보이는 듯한 그림
솜씨가 예사롭지 않다.

2019년
꽃마을 캘린더 도록

올해는 한중일 삼국의 고미술로 안목을 넓혔다.

삼국은 서로 다소간의 차이에도 불구하고 큰 틀에서 미감을 공유하고 있다.

서양화가 판치는 시대를 살고 있긴 하나 남다른 동양의 미학을 차분히 음미

해 보기로 하자.

1월 전 덕혜옹주 초상화

일본 동경 근교에서 구한 조선 말 비운의 마지막 황녀인 덕혜옹주 초상
을 그린 유화로 전해진다. 2~2.5m의 대작으로서 화가인 남편 소 다케유
키 자신이나 지인인 다른 화가가 그린 작품으로서 실물보다는 사진을 보
고 그린 것으로 추정된다. 옆에 첨부한 고교시절의 사진 모습을 닮은 초
상이다.

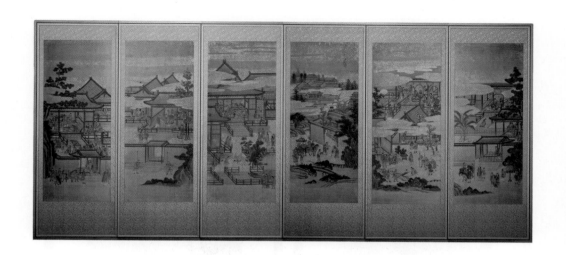

2월 궁중행사도(일본병풍 12폭 중)

일본의 대폭 병풍 12폭 중 6폭으로서 궁중의 각종 행사를 묘사한 탁월한 솜씨의 그림이다. 그림 속 사람들의 모습은 전형적인 일본인이기보다는 조선인에 가깝다는 느낌이다. 대폭이라 병풍의 반만 싣게 된 것이 아쉽다.

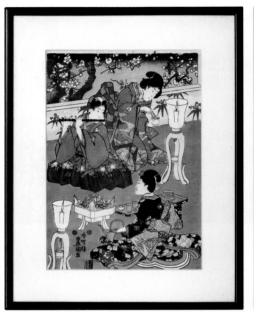

3월 악사와 기녀들(우키요에: 풍속화)

일본 에도시대에 널리 유행한 색판화
로서 유럽으로 전해져 고흐, 모네를 비
롯한 인상파 화가들에게 지대한 영향
을 미쳤다. 악사와 기녀 등 예인들의
행태를 그린 것으로서 필치가 탁월하
고 색감이 화려하다. 색의 나라 일본
의 전통화로 알려진 일종의 풍속화(부
세화)라 할 수 있다.

4월 목각 반가사유상(일본의 국보)

대한민국 국보로 지정된 금동 반가사유
상과 쌍벽을 이루는 일본 광륭사에 안
치된 목각 반가사유상 모작으로서 역시
일본의 국보 1호로 알려져 있다. 재질이
일본에서는 나지 않는 한국 강원도 적송
으로 되어 있어 국적에 대한 논의가 분
분하다. 철학자 야스퍼스를 감탄하게
한 동양적 신비의 미학이다.

5월 궁중 쌍용문 자수(중국 청대)

중국 청대의 궁중 쌍용문 자수이다. 황제를 상징할 경우는 용의 발톱이
다섯(5조)이고 제후국의 왕을 상징할 경우는 발톱을 네 개(4조) 그렸다고 한
다. 그래서 한국 왕은 4조 용문을 그린다고 한다. 2~3m에 가까운 탁월한
용문자수이다.

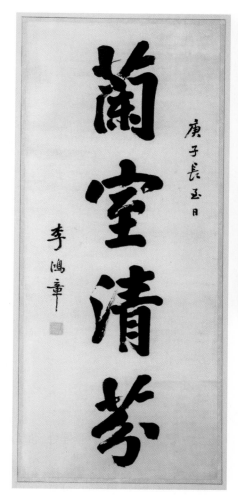

6월 난실 청분(이홍장의 서예)

조선 말 대원군 시절 북양대신을 지낸 이홍장의 탁월한 대필 서예로서
"난이 있는 방에 맑은 향기가"로 옮길 수 있다. 20세기 초두 이 작품이 나
타났을 때 일본 고미술계가 술렁였다는 사연이 당시 일본 고미술 신문에
소개되어 있어 참고할 만하다.

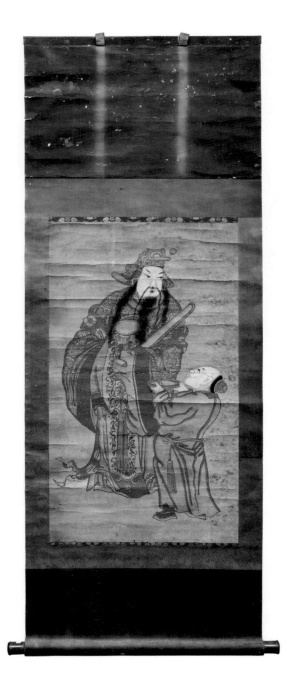

7월 관운장과 도인(지직화, 중국 명대)

동양 미술사에 등장한 독특한 장르로
서 종이를 잘게 썰어 종횡으로 엮음으
로써 직조하는 기법으로 만든 작품으
로 지직화紙織畫라 부르며 한중일 3국
모두에 일부 작품이 전해지고 있다. 관
운장과 그를 봉양하는 도사를 함께 그
린 도교풍의 그림인 듯하다.

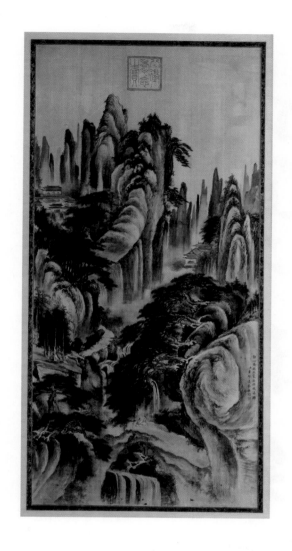

8월 중국 산수화(명대의 작품으로 추정)

중국 명대의 화가 왕몽이 그린 석량비폭도로서 현실에 존재하기보다는
생각 속에 존재하는 것을 그린다는 뜻에서 전형적인 관념 산수화라 할 수
있다. 그러나 근경에 있는 산야에 대한 묘사는 실물 이상으로 섬세하고
탁월하다.

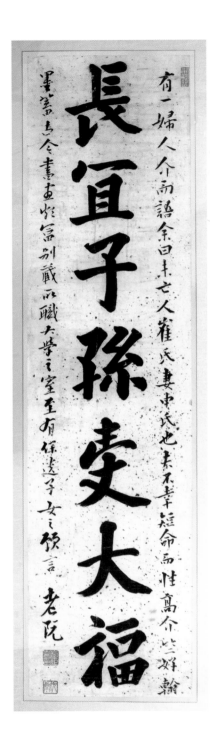

9월 장의 자손 수대복(추사 서예 족자)

추사체의 전형이 아니라 일반인들이 알아보기
쉬운 해서로 쓴 안진경체 서예이다. 어떤 귀부
인의 청에 따라 "오래도록 자손들이 큰 복을 받
아 마땅할지니!"라는 덕담을 적었다. 귀부인의
가문과 행적에 관련된 자세한 사연은 추사풍의
멋진 협서에 상세히 적고 있다.

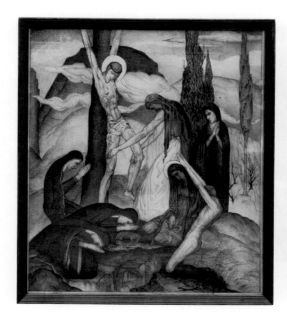

10월 예수 십자가에서 내리심(성화, 임용련 작)

조선 말 오산학교에서 이중섭을 지도한 임용련의 데생작으로서 한국 최초의 성화이다. 임용련은 1920년경 미국 예일대 미술학부에 유학한 후 프랑스 파리에서 여성화가 백남순과 결혼한 한국 최초의 부부화가이다. 애석하게도 남긴 작품이 거의 없어 점차 잊혀져가는 천재화가임이 안타깝다.

11월 구운몽도 8폭 병풍(조선후기)

서포 김만중이 지은 조선의 대표적인 소설인 『구운몽』은 당대에 최고의
인기를 누렸다. 구운몽은 인간의 삶을 뜬구름에 비유하면서 부귀영화는
단지 일장춘몽에 불과하다는 깨우침을 주는 작품이며 그러한 소설의 내
용을 그림으로 옮겨놓은 것이다. 궁중화원이 그린 격조 높은 작품으로 평
가된다.

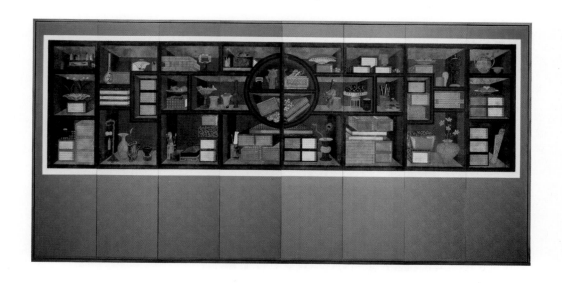

12월 책가도 8폭 병풍(조선후기)

조선 후반기 성군인 정조가 백성들에게 책읽기를 권장하기 위해 창안한
그림으로서 책가도 혹은 책거리는 임금 스스로 어좌에 있는 〈일월 오봉
도〉를 책가도로 대체함으로써 사대부와 민간에게 널리 유행하게 되었다.
서양 미술사에서도 전례가 없던 장르의 그림이다.

5

2021년
꽃마을 캘린더 도록

꽃마을병원은 소장 미술품을 격년간으로 캘린더에 올려
미래에 꾸미게 될 작은 미술관의 꿈을 선보이고 있다.
여기에는 예술경영에 대한 꽃마을 가족들의 뜻이 담겨 있다.

1월 호랑이와 까치 그림(민화, 호작도)

조선 후기에 그린 민화 호작도이다. 호랑이는 액운을 막아주고 까치는 기쁜 소식을 전해준다 하여 세모에 민간에서 애호하던 그림이다. 민화이긴 하나 호랑이와 까치 그림이 범상치 않아 화원이 그린 것으로 추정된다.

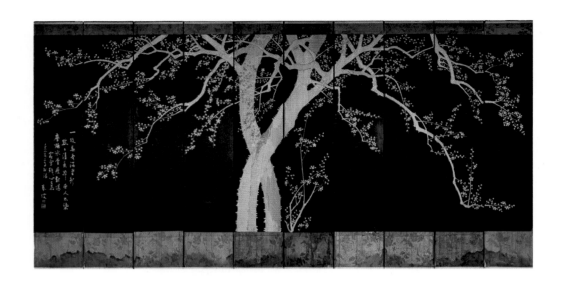

2월 일지매 자수 10폭 병풍(일제 강점기)

분홍색의 홍매화가 흐드러지게 핀 일지매를 자수로 꾸민 연결 10폭 병풍
이다. 겨울의 냉기를 뚫고 피어난 매화의 기상과 향기가 선비의 심성과
닮았다 하여 매화동심梅花同心이라는 말도 있다.

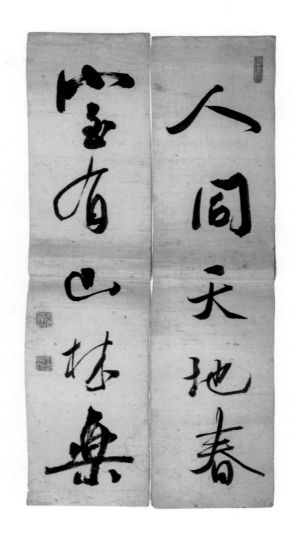

3월 다산 정약용의 입춘첩(인간천지춘, 실유산림락)

다산 정약용은 조선 후기 실학 정신에 바탕한 최고의 유학자로서 그의 편지글은 많으나 그 밖의 서예, 특히 입춘 덕담을 적은 입춘첩은 귀하다. 이 입춘첩은 인간세의 입춘대길을 넘어 우주 대자연과 인간이 더불어 봄을 맞기를 축원하고 있다.

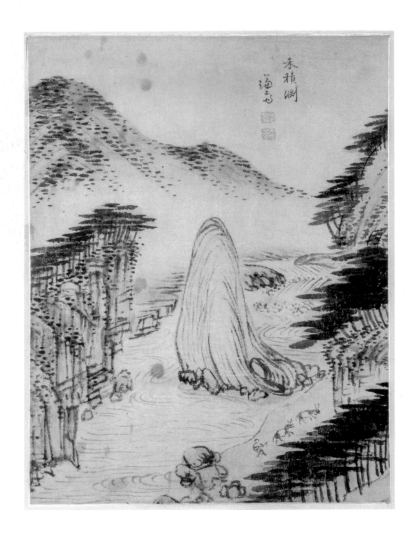

4월 겸재 정선의 화적연

금강산의 초입, 한탄강물 가운데 볏가리 같은 거대한 백색 바위가 솟아있
는 명승지가 화적연인데 시인 묵객들의 시와 그림 속에 찬탄이 빈번하다.
이러한 선경을 정선도 지나칠 리 없었고 그가 그린 금강산도의 길잡이 격
의 그림이라고나 할까?

5월 자개 관복함(조선 후기)

자개로 치장하고 옻칠한 나무로 만든, 관복을 보관하던 함이다. 자개를
박은 그림은 무병장수를 기원하는 십장생으로서 불로초인 영지버섯이나
소나무, 대나무를 위시해서 학과 사슴 등이 멋지게 장식되어 있다.

6월 관음보살 당채 도자상(명대)

멋진 관음보살 도자상으로서 당채가 잘 보존된 명대 작품으로
추정된다고 감정되어 있다. 관음상은 원래 남성에서 중성, 그리
고 여성으로 발전해 왔다고 전해진다.

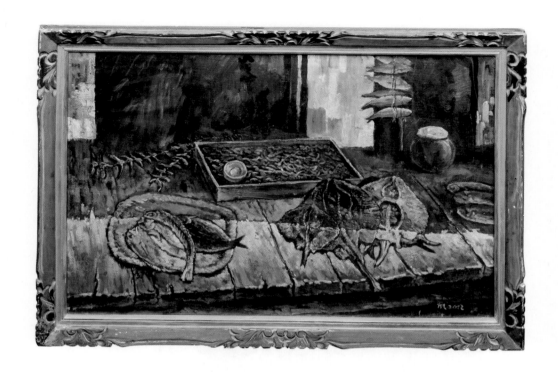

7월 문신의 <어물전>(유화)

조각가로 알려진 문신은 초기에는 화가로 시작하였다. 그가 남긴 몇 안
되는 그림 중 탁월한 수작으로서 유화 <어물전>이다. 명과 암을 적절히
대비하면서 당대의 빈한한 살림을 대변하는 어물전 모습이다.

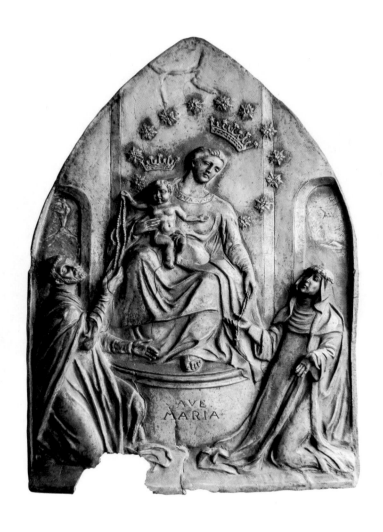

8월 수도원 벽화 아베마리아 동판 부조

영국 어느 수도원에서 리모델링 중 구하게 된 아베마리아 동상 부조이다.
위에는 성모 마리아가 예수 아기를 안고 좌정해 있으며 아래에는 성인 프
란치스코와 성녀 프란체스카가 성모자를 경배하고 있는 멋진 모습의 대
형 벽화이다.

9월 단양 계곡 추경(임용련 작 유화)

부부 화가인 임용련(백남순의 남편)이 그린 풍경화이다. 임용련의 미국 유학 당시 20세기 초반, 미국에는 허드슨 리버 스쿨 화풍이 유행하고 있어 신비 주의적 영향이 다소 느껴지는 풍경화로서 그림 하단에 임용련의 화명인 파波라는 사인이 있고 1936년작이라고 적혀 있다. 임용련은 이중섭의 오 산학교 미술교사이기도 하다.

10월 전영(북한 인민화가)의 소나무와 매

소나무 그림을 잘 그려 북한에서 최고 화가의 대접을 받는 인민화가 전영
의 탁월한 소나무 그림이다. 북한 행사 때 배경을 이루는 멋진 소나무 그
림의 대부분은 전영의 그림이라 전해진다. 서울대 동창회 장학 모금의 일
환으로 구입한 작품이다.

11월 비운의 화가 이쾌대의 유화 <농악>

<군상> 등의 대작으로 세기적 대가가 될 것으로 기대를 모았던 이쾌대가
월북 이후 필력이 위축되는 비운의 화가가 되어 안타깝다. 이 그림은 북
한 미술관에 있는 이쾌대의 그림 <농악>이라는 대작을 같은 채색과 기법
으로 중심인물을 확대해 그린 작품이다.

12월 추사 서예, 결한묵연 외 1점

서첩 속에 그려진 추사 서예 2점이다. 하나는 결한묵연結翰墨緣으로서 붓과 먹, 즉 서예로 맺어진 인연을 귀하게 여긴다는 뜻이고 다른 하나는 도덕신선道德神仙으로서 도를 닦고 덕을 쌓음으로서 신선 같은 존재가 되라는 복된 말씀이다.

미술품을 수집한 이후 처음으로 수집 미술품을 중심으로 한 최초의 단행본 『마리아 관음을 아시나요』라는 책을 수년 전 간행했다. 여천 미술관의 주인공인 한의사 강명자 박사의 성과 중 아기의 울음소리가 절실한 1만여 가정에 아기를 점지한 삼신할미의 놀라운 업적을 기념하기 위한 아이템 이미지로서 처음 선택된 것이 어머니와 아기의 사랑을 상징하는 가톨릭의 성모자상이다. 성모자상을 수집하던 중 불교에도 같은 도상의 '송자(child-giving) 관음'이 있다는 놀라운 사실을 접한 후 중국에서 70~80여 점에 가까운 송자관음상을 애써 컬렉션하게 되었다.

성모자상과 송자관음상을 가지고 99칸 전통 한옥으로 된 경주 한방병원 코너에 미니 박물관을 세팅하여 그야말로 삼신할미 박물관을 만들었고, 그 자료를 정리하여 단행본 『마리아 관음을 아시나요』를 간행했다. 사실상 마리아 관음이란 일본 나가사키에 실재하는 신앙의 대상이니 더욱 신비스럽고 은혜로운 일이 아닌가? 그 자료가 희귀하고 특이하여 저서에 나오는 도록을 그대로 이번 책에 옮겨 실었다. 언젠가 본격적으로 여천 미술관이 세팅될 경우 이 또한 매우 소중한 한 코너를 장식할 수 있으리라고 확신하며 이는 가톨릭과 불교 등 종교 간의 대화와 소통에도 크게 기여할 것으로 믿는다.

제 3 장

책장 속 박물관의 마리아 관음

삼신할미께 비나이다

우리나라에는 '삼신할미'라는 이름으로 불리는 생명의 탄생과 성장을 주관하는 여신이 있었다. 옛날에는 어느 집에서나 아기를 낳기 위해 삼신할미께 치성을 드렸고 또한 아기가 태어나면 사립문이나 대문에 삼칠일 동안 금줄을 치고 삼신상을 차렸다. 그래야만 아기가 잔병 없이 잘 성장한다고 믿었던 것이다.

사실상 모든 종교에는 부분적으로 이와 동일한 염원이 깃들어 있어 기독교의 성모 마리아나 불교의 송자관음보살도 결국 같은 맥락에서 이해될 수 있으리라 생각된다. 그런 의미에서 필자가 펴낸 『마리아 관음을 아시나요』 단행본의 부제 또한 세계의 삼신할미들이라 이름했던 것이다.

삼신도는 산신(産神) 혹은 삼신(三神)을 의미하기도 하여 자주 세 명의 보살 그림으로 대변되기도 했다.

성황당 인근에서 채집된 남근 목각으로 삼신할배
상이 해학적으로 정교하게 각인되어 있고 아래에
생명을 상징하는 영기문양이 조각되어 있다.

토속적인 전래의 할머니 모
습의 삼신할미를 조각한 청
동상으로 무속인들이 이용한
것으로 추정된다.

기독교와 성모 마리아

통칭해서 기독교라 할 수 있지만 세분하면 로만 카톨릭과 프로테스탄
트로 나누어진다. 이를 구교와 개신교로 부르기도 하고 성당과 예배당으
로 구분되는 것이 현실이다. 같은 기독교에 뿌리를 두고 있기는 하나 예
수의 어머니 성모 마리아를 두고 두 교파는 크게 이견을 보이기도 한다.

가톨릭에서는 예수의 어머니인 성모 마리아를, 믿음의 대상은 아니나
지존의 어머니로서 경애의 대상으로 생각하지만 개신교에서는 예수 이외
에는 일체 신앙의 대상을 인정하지 않고자 한다. 중세까지만 해도 성모의
지위는 아주 중요시되어 성모와 아기 예수는 긴밀
한 관계 속에서 성모자상으로 애호되었다. 그
리고 또한 성모는 임신과 출산, 양육의 소망
을 하느님께 전구하는 메신저 역할을 하기
도 했다.

조선 말 초기 천주교 작품으로서 옹기로
빚은 보기 드문 작품이며 채색도 그대로
보존되어 있다.

18세기경 프랑스에서 제작한
성모자 석상으로 추정되며 1m
가 넘는 대작이다.

영국에서 입수한 유리제
품의 성모자상, 현대작으
로 추정됨.

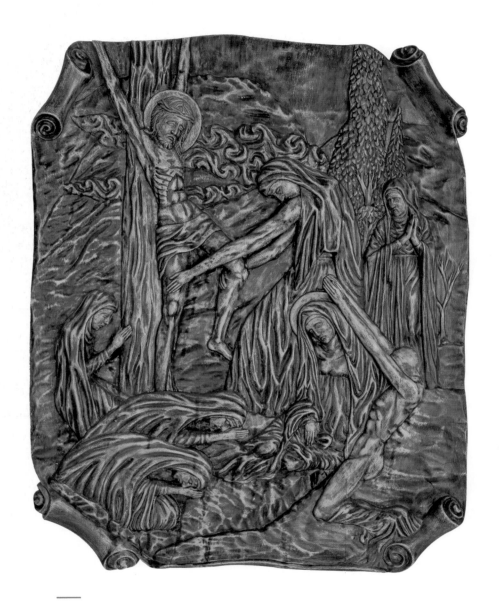

화가 이중섭의 오산학교 은사인 임용련의 〈예수, 십자가에서 내리심〉이라는
데생작을 조각가 최바오로(담파)가 확대, 부조한 작품.

한국 가톨릭 성물 조각가인 최바오로의 독일 선
생님인 게오르규의 성모자상이 정교하고 아름
답게 조각되어 있다.

작자 미상의 성모자상 목각.

조각가 최바오로의 은사이신 독일 조각가 게오르규의
작품으로 추정되는 성모자상이다.

성물 조각가 최바오로가 고사목에 조각
한 성모와 예수상으로서 수작이다.

은제 성모자상과 촛대가 함께한 수작이다.

성물조각가 최바오로가 조각한 다소
한국화한 성모자상이다.

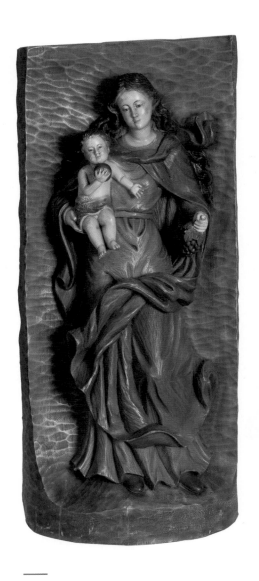

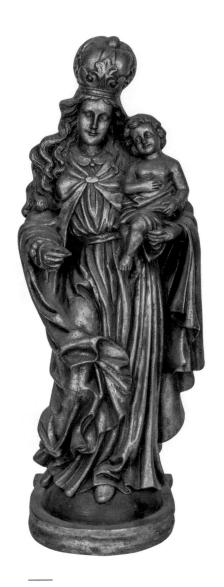

성물 조각가인 최바오로가 자랑하는 성모
자상. 정교한 조각과 아름다운 채색이 돋
보이는 작품.

유럽에서 유명하고 애용되는
성모자상이며 현대작으로 추
정된다.

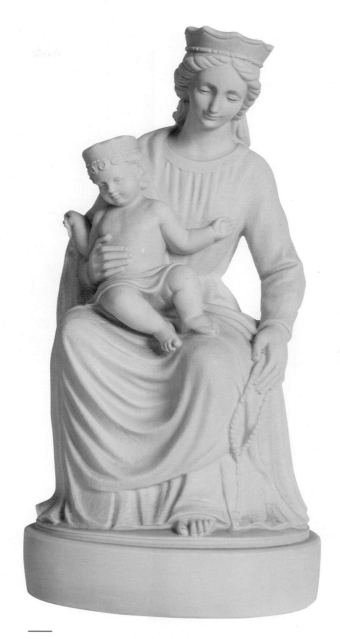

유럽에서 유명한 성모자 석상, 귀하고 수려한 모자의 모습
이 돋보인다.

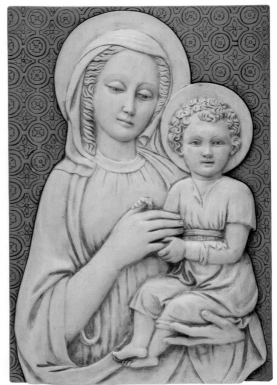

유럽 성당에서 모사한 것으로 추정되는 부조로 성모자상이 아름답게 조각되어 있다.

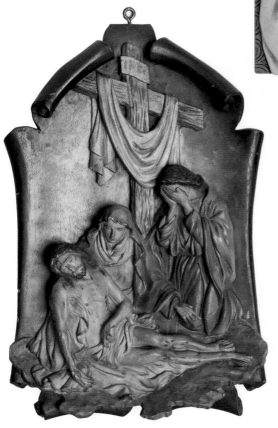

해방 이후의 작품으로 성모 마리아와 마리아 막달레나가 예수의 시신을 안고 슬퍼하는, 피에타 목각.

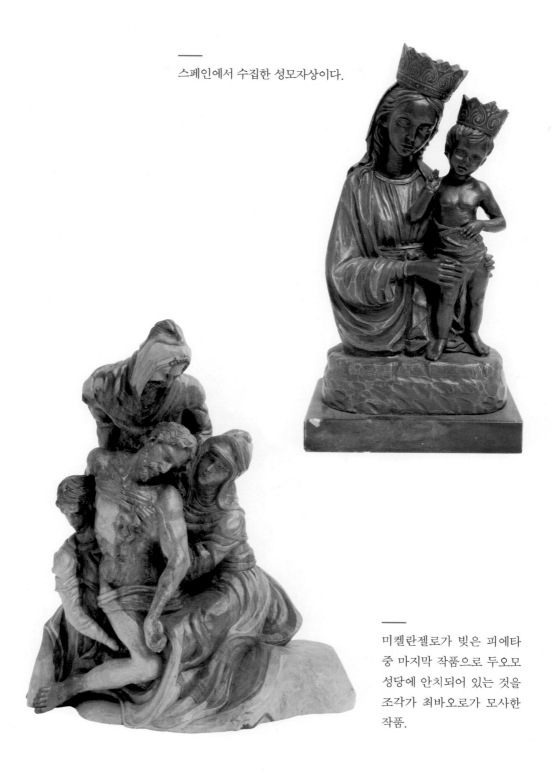

스페인에서 수집한 성모자상이다.

미켈란젤로가 빚은 피에타
중 마지막 작품으로 두오모
성당에 안치되어 있는 것을
조각가 최바오로가 모사한
작품.

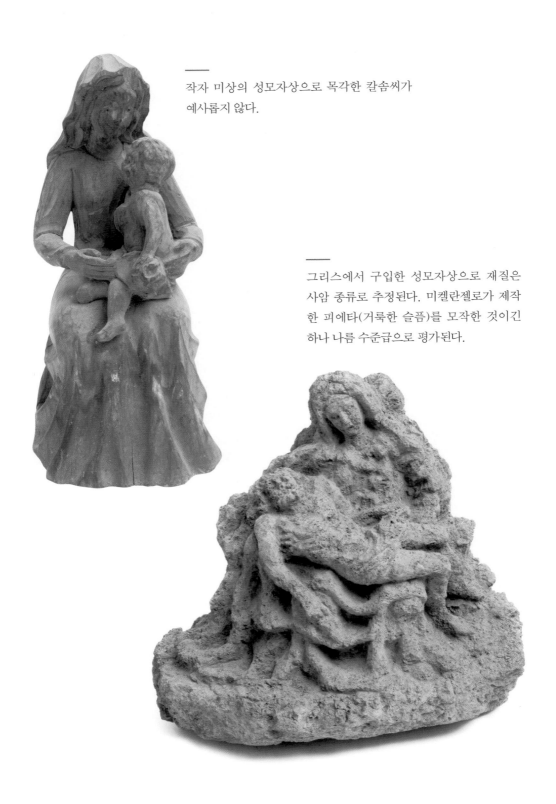

작자 미상의 성모자상으로 목각한 칼솜씨가
예사롭지 않다.

그리스에서 구입한 성모자상으로 재질은
사암 종류로 추정된다. 미켈란젤로가 제작
한 피에타(거룩한 슬픔)를 모작한 것이긴
하나 나름 수준급으로 평가된다.

우리 작가가 조각한 한국적 성모자상
으로 현대작품.

성모자상 목각으로 터치한
솜씨가 범상치 않다.

3

관음보살과 송자관음보살

관음보살은 대자대비한 마음으로 중생을 보살피는 보살로서 한국, 중국, 일본 할 것 없이 깊은 신앙을 받아 왔다. 아미타불과 관세음보살을 숭배하는 신앙을 '정토신앙'이라고 한다. 한국에서는 원효대사가 퍼트린 경문 '남무아미타불 관세음보살(아미타불과 관세음보살에 귀의하나이다)'로 인해 남다른 인지도를 자랑하며, 일본에서는 '칸논사마(관음님)'라 부르며 민중에게 있어서 중요한 신앙이 되었다. 특히 하층민 사이에서 관음보살은 널리 신앙의 대상이 되어 왔는데 지장이 지옥의 중생을, 미륵이 내세의 중생을 구제해 주는 보살이라면 관세음보살은 현세의 고통을 없애 주는 보살이기 때문이다.

1세기 말경에 인도에서 형성된 관음신앙이 우리나라에 소개된 시기는 정확히 언제라고 말할 수 없으나 중국을 경유하여 우리나라에 관음신앙이 터전을 잡게 된 시기는 6세기 말경의 삼국시대로 추측된다. 그 증거로서 많은 보살상과 영험설화를 들 수 있으며, 특히 〈삼국유사〉에 보이는 관음신앙에 대한 기록, 즉 의상대사가 동해안 관음굴에서 백화도량발원문白華道場發願文을 짓고 기도 정진하여 관음보살을 친견하고 낙산사를 세웠다는 등의 설화들을 통해서도 그 당시에 관음신앙이 성행했음을 엿볼 수 있다.

특히 고려시대에는 요원了圓에 의하여 『법화영험전法華靈驗傳』이 편찬되었는데, 이 또한 당시에도 관음신앙이 성행했음을 말해 주는 좋은 예가 된다. 숭유억불정책으로 인해 불교가 탄압받던 조선시대에도 민간의 기복

적 신앙으로서의 관음신앙은 단절되지 않았으며, 우리나라의 토속 종교인 무속과 결합되어 민간의 생활 속에 깊이 파고들었다. 그러한 관음신앙은 오늘날에도 약화되지 않은 채 3대 관음성지인 동해안의 낙산사, 남해안의 보리암, 그리고 강화도의 보문사를 비롯한 영험 있는 관음기도도량으로 알려진 사찰들마다 참배객들의 발길이 끊이지 않고 있다.

관음 숭배는 그 대자대비를 베푸는 관음보살에 대한 절대 귀의를 뜻한다. 그러한 귀의를 통해 점차 관세음보살의 마음을 닮아가고 그 결과 나 자신도 관음이 되어 무한한 자비심을 타인에게 베풀게 된다. 다시 말해서 중생들이 일심으로 관음을 불러 관음과 하나가 되면 관세음보살로부터 구제를 받음은 물론, 고통 받는 타인들에게 자연스럽게 자비의 손길을 내밀게 된다는 것이다.

'모정불심母情佛心'이란 말이 있다. '중생을 아끼고 사랑하는 부처의 자비심이 자식을 사랑하는 거룩한 어머니의 모정과도 같다'는 말이다. 마치 어린아이가 어머니의 도움이 필요할 때 울음소리를 내게 되면 어머니가 그 울음소리를 듣고 달려와서 아기를 보살펴 주듯이 관음보살도 중생이 구하는 소리를 듣고 어디든지 달려와서 건져 준다는 말이 『법화경』 보문품에 나온다. 이런 점에서 볼 때 불교의 관음보살은 기독교의 성모 마리아의 이미지와 많이 닮아 있다는 생각이 든다.

관세음보살은 그 절대 자비력 때문에 많은 민중들의 귀의를 받았으며 그 결과 여러 종류의 관음상이 생겨나게 되었다. 중생의 고통이 다양한 만큼 그 갖가지 고통에 시의적절한 구원의 손길을 내미는 관세음보살 역시 다양하며 변화무쌍하게 몸을 나타내게 된 것이다. 그래서 '변화의 신, 관음'으로 불릴 정도이다. 『법화경』「관세음보살보문품」에서 그 변화의

모습을 33가지로 나열하고 있는데, 특히 밀교의 발달에 힘입어 6관음, 7 관음, 33관음 등의 다양한 변화관음들이 성립되기에 이르렀다. 6관음이란 성관음·천수관음·십일면관음·마두관음·준제관음·여의륜관음을 말하고 불공견색관음을 더하여 '7관음'이라 하는데, 여기에 양류·백의·엽의·다라·대세지 등의 각종 관음이 더해져 33관음을 이룬다.

중국에는 아이와 관련된 송자관음送子觀音이라는 특이한 관음보살이 있다. 어머니가 아들을 안고 있는 듯한 송자관음상은 마치 성모 마리아가 예수를 안고 있는 듯한 모습이다. 팔을 뻗고 있는 아이를 살포시 안고 있는 모습이 인자한 어머니의 모습 그 자체이다.

우리에게는 잘 알려져 있지 않지만 이 송자관음은 중국에서 아이를 점지해 주는 관음보살로 신앙의 대상이 되고 있다. 보낼 송送에 아들 자子이니 자식을 점지하는 역할이므로 우리나라의 삼신할미와 같은 역할을 한다. 그래서 자녀가 없는 사람들은 이 관음보살에게 가서 자식을 점지해 달라고 빈다고 하는데, 이 송자관음 신앙은 16세기 명나라 시대에 특히 성행했다고 한다. 그러나 준제관음이나 천수관음 같은 관음들은 불경에 나와도 송자관음은 불경에 나오지 않으니 아무래도 송자낭랑送子娘娘(자식을 점지한다는 도교의 여신)이 관음화된 것이 아닌가 싶다.

여하튼 중국에서 민간신앙으로 번성한 송자관음이 한국에는 상륙하지 못하고 일본에는 부분적으로 건너간 것으로 보인다. 한국에 근접하지 못한 것은 아마도 삼신할미 신앙이 워낙 강력해서 그 텃세 때문이라는 생각이 든다. 우리가 관음보살은 친숙하지만 송자관음보살에 낯선 이유이다.

강원도 영월에서 수집된 정교한 청자 관음보살상
과 백의 관음보살상 한 쌍으로 100여 년 전 작품
으로 추정되며 어떤 절에 봉안되어 있었다고 함.

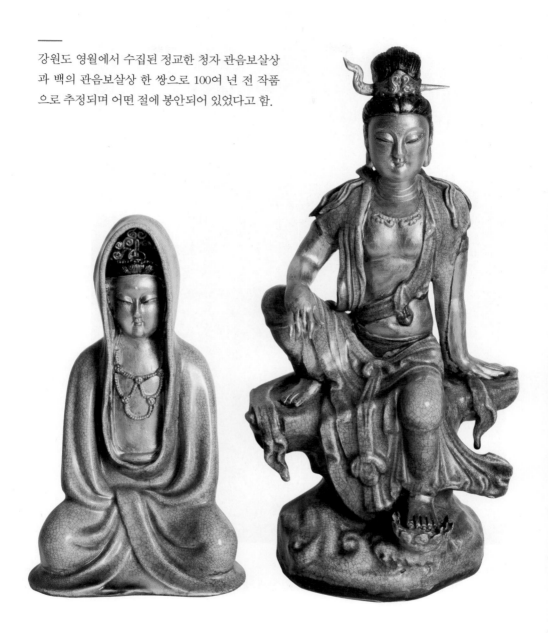

일본인들이 선호하는 고려의 수월관음도를 강철에 새겨 판화로 불사를 했다는, 일본
에서 제작한 작품.

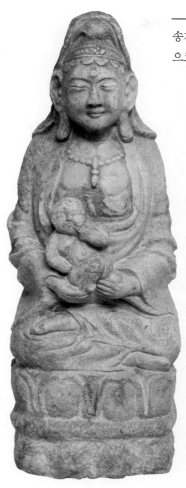

송자 관음 석상으로 중국 명대의 작품
으로 추정되는 귀한 모습의 불상.

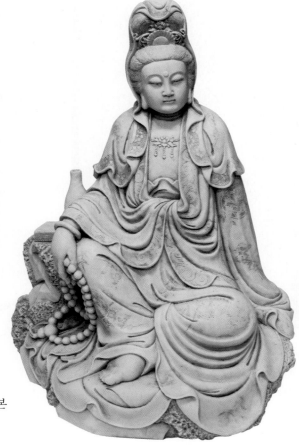

편안한 모습의 관음보살 좌상으로 일본
근대에 제작된 작품으로 추정됨.

불국사 석굴암 본존불 주변에 입시한 관음보살
상에서 탁본한 것임.

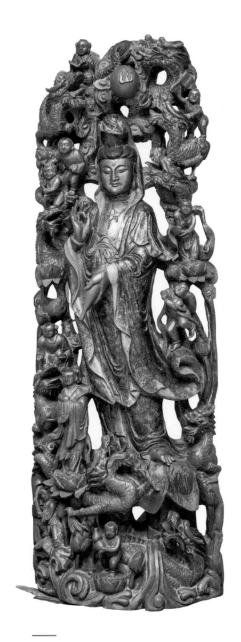

아홉 용과 아홉 동자를 거느린 9룡9동
송자관음 목상으로 임신과 더불어 다
산을 축원하는 불상이다.

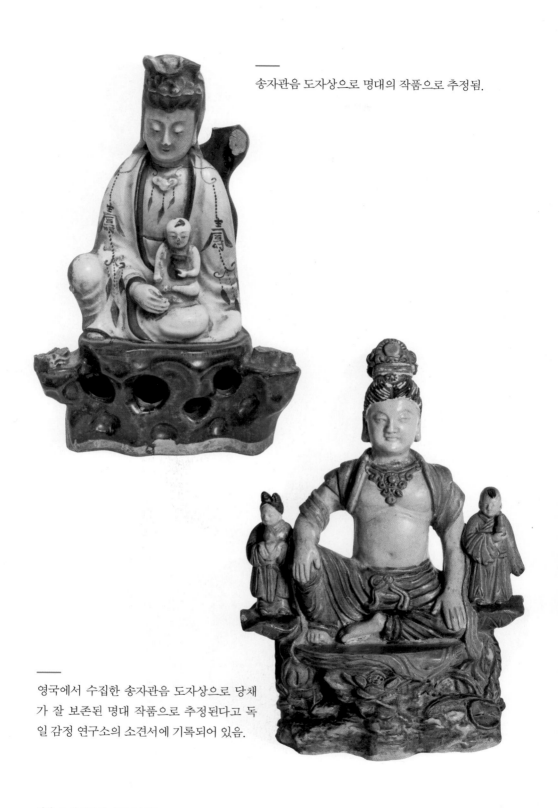

송자관음 도자상으로 명대의 작품으로 추정됨.

영국에서 수집한 송자관음 도자상으로 당채
가 잘 보존된 명대 작품으로 추정된다고 독
일 감정 연구소의 소견서에 기록되어 있음.

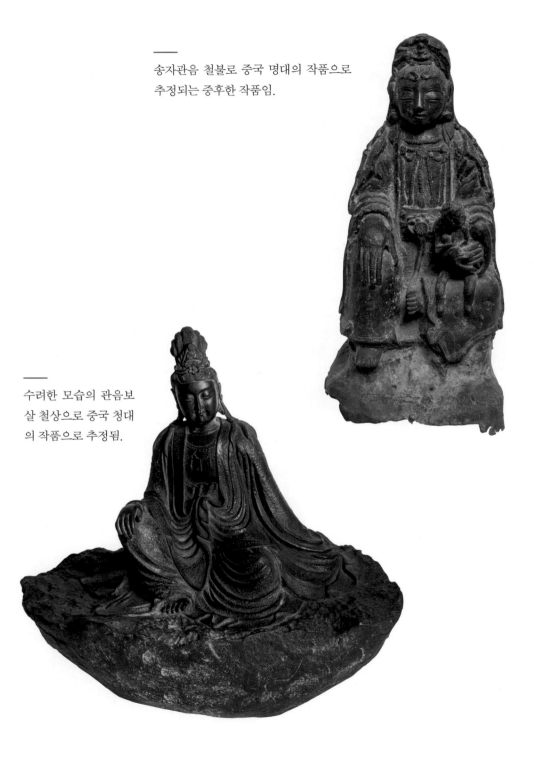

송자관음 철불로 중국 명대의 작품으로
추정되는 중후한 작품임.

수려한 모습의 관음보
살 철상으로 중국 청대
의 작품으로 추정됨.

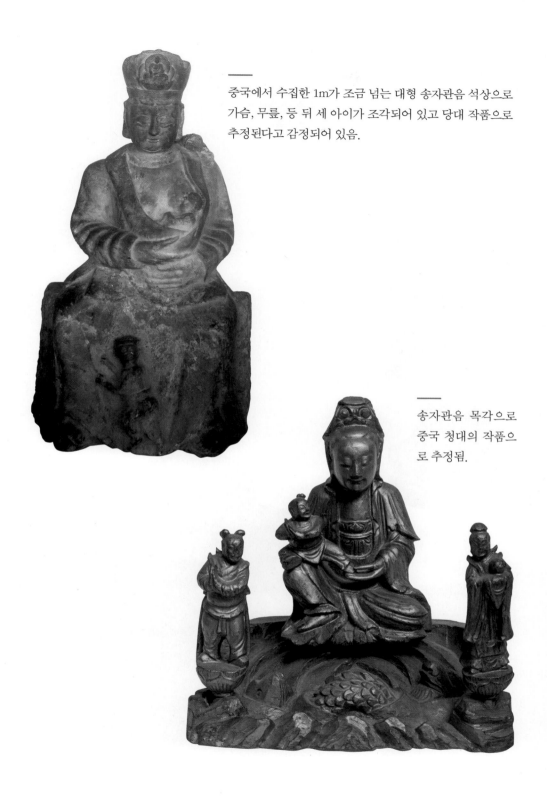

중국에서 수집한 1m가 조금 넘는 대형 송자관음 석상으로 가슴, 무릎, 등 뒤 세 아이가 조각되어 있고 당대 작품으로 추정된다고 감정되어 있음.

송자관음 목각으로 중국 청대의 작품으로 추정됨.

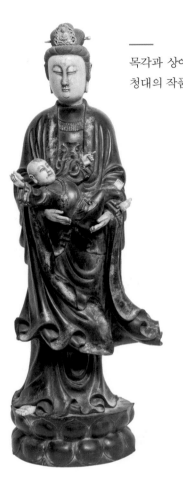

목각과 상아로 빚은 송자관음상으로
청대의 작품으로 추정됨.

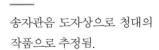

송자관음 도자상으로 청대의
작품으로 추정됨.

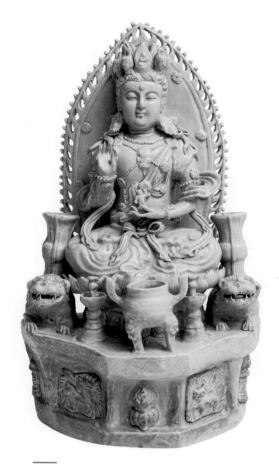

송자관음 청자상으로 정교하게 조각된 청대의
작품으로 추정됨.

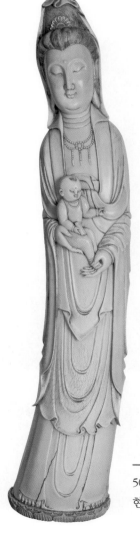

50여 cm의 상아로 조각된 송자관음상으로
현대 작품으로 추정됨.

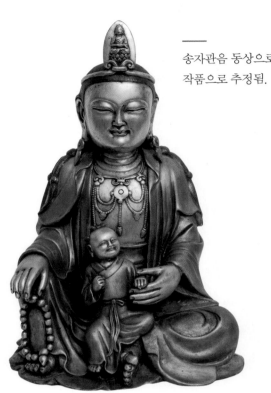

송자관음 동상으로 중국 현대
작품으로 추정됨.

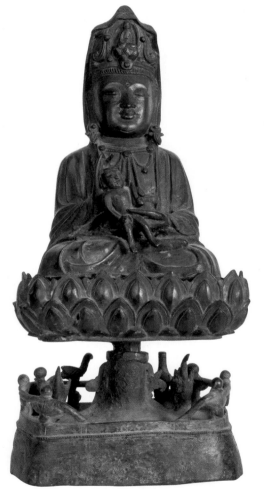

송자관음 금동불상으로 중국 명대의
작품으로 추정됨.

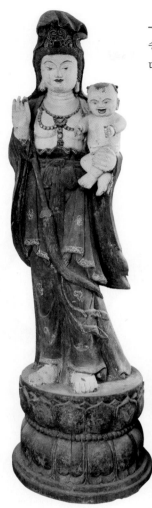

송자관음 목각으로 2m 50cm가 넘는
대형 불상이며 현대작품.

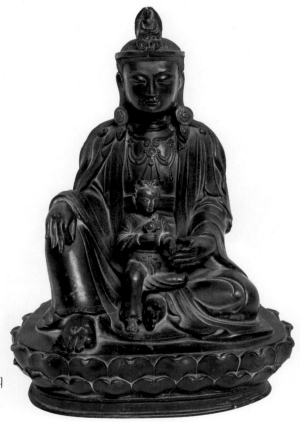

송자관음 동상으로 중국 청대의
작품으로 추정됨.

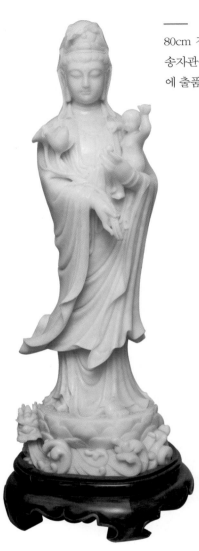

80cm 정도의 대형 백옥에 새겨진
송자관음상으로 최근 북경 전시회
에 출품된 입선작이다.

일본에서 수집한 송자관음상
목각인데 개금이 되어있다.

중국에서 송자관음을 모시는 천선 송자궁이라는
절에서 나온 목판으로 100여 년 가까이 된 것이
라 하며 천선 송자라는 한문이 목각되어 있다.

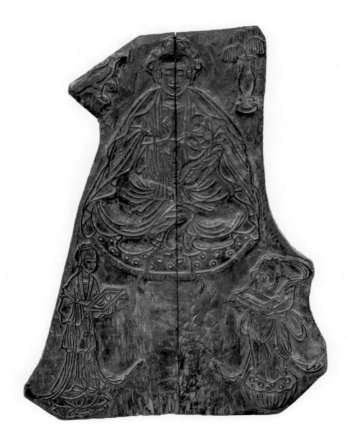

중국 천선 송자궁에서 나온
목각으로 상단에 송자관음
상이 각인되어 있다.

경덕진에서 생산된 도자상으로 송자관음
백자상이며 청대의 작품으로 추정됨.

도자기 전문요인 경덕진에서 생산된 백자
관음상으로 청대의 작품으로 추정됨.

일본에서 수집한 관음보살 청자상으로
조선에서 빚은 작품으로 추정된다.

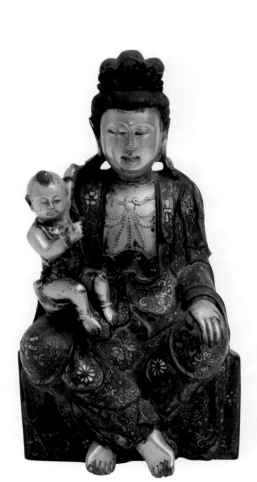

송자관음 보살 칠보상으로
현대작이다.

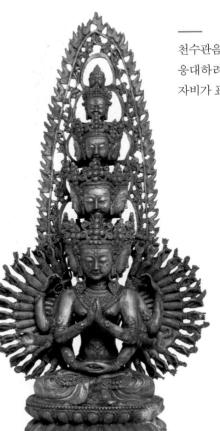

천수관음 보살상으로 뭇 중생의 고통에
응대하려는 천 개의 손을 가진 보살의
자비가 표현된 작품.

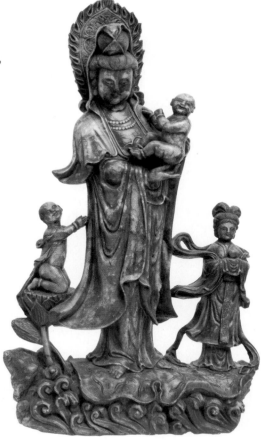

독일에서 수집한 송자관음상으로
탁월한 작품으로 평가된다.

일본의 삼신할미, 기시보진

일본에는 토속적인 고유의 삼신할미가 없는 듯하다. 일본의 삼신할미로 통용되고 있는 기시보진 혹은 기시모진鬼子母神은 실상 인도에서 유래된 불교신화를 차용한 것으로 생각된다. 그리고 또한 일본에는 불교와 관련된 코보弘法대사의 전설도 전해지는데 이 역시 출산과 관련된 존재로서 삼신할비라 할 만하다. 차례로 두 분과 관련된 이야기를 해보기로 하자.

우선 기시보진 혹은 기시모진의 설화는 이러하다. 옛날에 어떤 귀녀鬼女가 살았는데 성정이 포악한 존재로서 여염집 갓난아기들을 잡아다가 먹어치우며 수많은 가정에 슬픔을 끼치는 마녀였다. 사실상 그녀 자신도 500여 명의 자식을 거느리고 있는 터였다.

그녀의 악행을 알게 된 부처님이 그녀의 자식 중 막내를 몰래 훔쳐다 감추어 두고서 지켜보았다. 그랬더니 그 귀녀 역시 자식 잃은 슬픔을 참지 못하고 발광을 하고 있었다. 그래서 부처님이 그간의 악행을 나무라면서 생명의 소중함과 더불어 자식 잃은 슬픔이 어떤 것인지를 절절히 느끼도록 가르치면서 설법을 한 덕분에 이에 감복하여 개과천선하게 됨으로써 자식 또한 돌려받게 되었다.

그 후 귀녀는 개과천선하여 아기를 갖지 못하는 사람들에게 아기를 점지하는 일을 돕고 출산 이후에도 아기가 건강하게 자라는 일을 돕는 선한 신이 되어 이름을 귀자모신으로 불리게 되었다는 것이다. 일본에는 이 같은 귀자모신을 경배하는 불당들이 더러 있으며 귀녀 시절의 무서운 모습을 한 형상을 그대로 모셔놓고 경배를 하고 있는 셈이다. 그 후 예술가들

은 귀자모신을 보다 순한 모습으로 그리기도 하고 때로는 관음보살의 형상으로 그리기도 하여 오늘에 이르고 있다.

또한 코보대사라는 스님이 있었다. 옛날 옛적에 코보弘法대사가 여행을 하고 있었는데 어떤 마을에서 임신한 여인이 출산을 하지 못해 사경에 이른 것을 보고 이를 위해 염불과 독경을 지극정성으로 바치자 드디어는 그 여인이 수월하게 출산을 하게 되었다. 이를 기념하여 그곳에 절을 세우고 코보대사를 출산과 양육을 돌보는 스님으로 예불을 하게 되었다고 전한다. 그래서 코보대사의 불상 중에는 자주 어린 아기를 안고 있는 입상이 전해지는데 그야말로 삼신할배라고 할 만한 존재이다.

이 밖에도 한방에는 불교와 관련된 처방전이 많다. 출산을 할 경우 순산하는 약 중에는 불수산佛手散이라는 게 있다. 부처님 손길과 같은 약이라는 말이다. 그리고 임신이 잘 되지 않을 경우에 쓰는 처방으로 송자단送子丹이라는 처방도 송자관음보살에서 유래한 듯한데 자녀를 점지해서 보내주는 처방이라는 뜻이다. 이 모든 이름들이 자비롭고 은혜로운 명칭들이 아닌가?

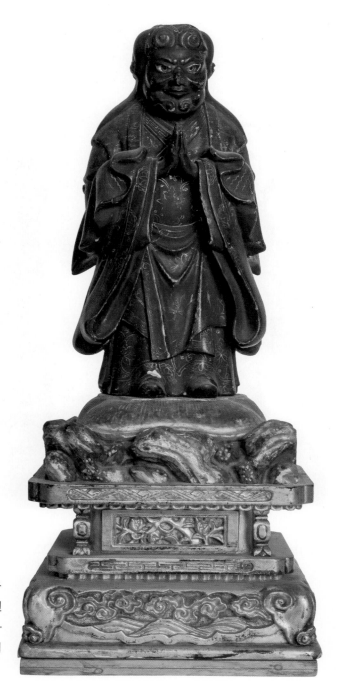

일본의 삼신할미인 기시보진(鬼子
母神)을 모시고 있는 절에 봉안된
귀녀상으로 부처님 원력으로 개과
천선하여 삼신할미 같은 선신이
되었다고 전해짐.

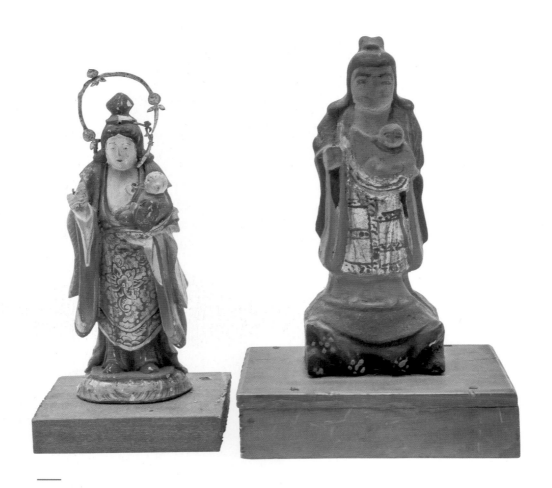

기시보진을 숭배하기 위해 만든 작은 목각들로서 100여 년 전후의 작품들.

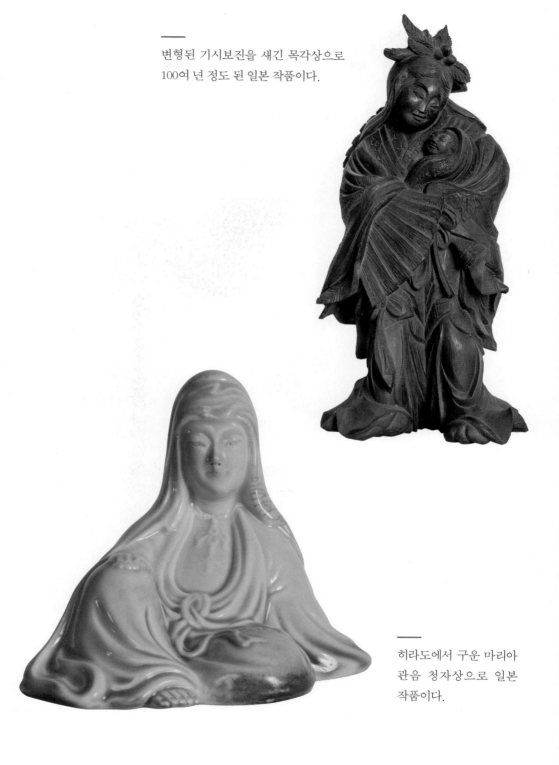

변형된 기시보진을 새긴 목각상으로
100여 년 정도 된 일본 작품이다.

히라도에서 구운 마리아
관음 청자상으로 일본
작품이다.

50여 년 전 조각가에 의해 제작된
현대판 기시보진 철상.

마리아 관음 옹기상으로 근대의
일본 작품이다.

나가사키의 마리아 관음

어느 여행길 국제공항에서 비행기를 기다리던 중 시간 여유가 생겨 서점을 기웃거렸다. 그림책 코너를 돌아보다 우연히 『Buddha and Christ, Image of Wholeness』(부처와 그리스도) 라는 책이 눈에 띄었다. 불교와 기독교의 예술품과 유적들을 대비하고 같은 점과 다른 점들은 비교하면서 즐길 수 있는 책이었다. 저자는 미술 평론가로서 불교와 기독교가 현상적으로 보이는 차이보다 이념적으로 유사성이 크다는 점을 강조하고자 책 전체를 편집한 것으로 보인다.

그런데 놀라운 것은 이런 일반론이 아니라 일본의 관음보살을 논의하는 가운데 일본에서 가톨릭이 전파되던 16세기경 혹독한 박해를 못 이겨 가톨릭이 변장 내지 위장되어 일본에 도입되었다는 점이었다. 그런 가운데 겉보기에는 불당이지만 내부에 들어가면 성당이고 외견상에는 관음보살이지만 사실상 마리아를 의미하는 것으로서 초기의 기독교 신자인 기리시단들에게 '마리아 관음Maria Kannon 신앙'이 형성되었다는 것이다.

사실상 이러한 사실은 필자에게 엄청난 뉴스였고 그야말로 서프라이즈가 아닐 수 없었던 것이다. 그래서 이때부터 필자에게는 마리아 관음을 탐색해야 한다는 새로운 과제가 부여되었다. 그 덕분에 필자는 일본의 나가사키를 여러 번 탐방하게 되었다. 그런데 특이한 것은 문자 그대로 마리아 관음상은 발견할 수가 없었고 박물관 등지에서 볼 수 있었던 유물들은 모두가 관음보살 내지 송자관음보살상에 불과했다는 사실이다.
마리아 관음은 단지 보이지 않는 이념적인 상징일 뿐 현실에 존재하는

마리아 관음 도자상이다. 실제로 송자 관음상이긴 하나 키리시탄들이
마리아로 섬긴 관음상인데 마리아 관음상은 실재하지 않는 셈이다.

것은 그저 관음보살상이나 송자관음보살상일 뿐이었다. 이는 당연한 이치였다. 만일 그 당시 마리아 관음상이 실재했다면 그 신도들이 살아남았을 리 만무했던 것이다. 그런데도 그동안 필자는 마리아도 아니고 관음도 아닌 그야말로 마리아이면서 관음인 성상을 어리석게 찾아 헤맨 것이다.

필자는 그래도 아쉬워서 가톨릭 성물을 목각하는 바오로 선생에게 사연을 설명하고 마리아 관음 목각상을 주문했다. 부탁한 지 오랜 세월이 지났음에도 불구하고 아직도 그는 마리아 관음을 조각하지 못하고 있다. 이는 당연한 일이고 사실상 마리아 관음을 실제로 조각했다면 그것은 진정 마리아 관음이라고 할 수 없는 존재인 것이다.

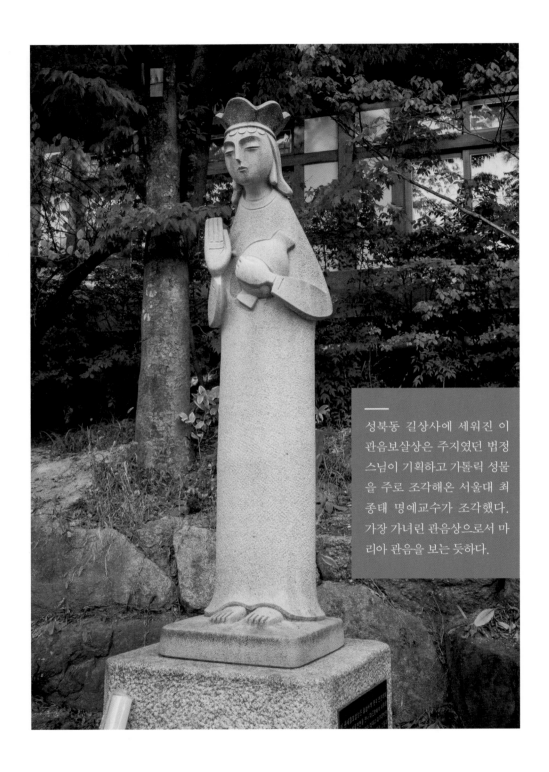

성북동 길상사에 세워진 이 관음보살상은 주지였던 법정 스님이 기획하고 가톨릭 성물을 주로 조각해온 서울대 최종태 명예교수가 조각했다. 가장 가녀린 관음상으로서 마리아 관음을 보는 듯하다.

길상사의 관음상 미스터리

성북동에 가면 길상사라는 멋진 절이 있다. 외양이 멋질 뿐만 아니라 길상사가 있게 된 사연 또한 비밀스럽다. 내밀한 사연을 모르니 소설 비슷한 것을 쓸 수밖에 없다. 워낙은 절이 아니고 유수한 요정이었다고 들었다. 그러나 그 주인이 법정스님의 설법에 감동하여 그 요정을 스님에게 헌정하였고 스님이 그것으로 절을 만들어 길상사라 이름했다고 전해 들었다.

필자는 66년 서울대 인문대 철학과에 입학했었다. 그때 인문대 불교학생회 지도법사가 법정이었다. 한번은 스님의 불교강좌가 있어 참여해서 좋은 인상을 받았다. 법정은 아주 기골이 잘생긴 스님 같았다. 선승 같은 풍모는 아니었고 매우 지적으로 보이는 학승으로 생각되었다. 꽤나 달변이었고 말재주가 있어 보였다.

지금도 기억나는 법정의 한마디는 "자신이 고기를 먹지 않은 한 가지 이유는 닭다리를 들고 게걸스럽게 뜯는 자신의 모습을 거울에 비춰본 후였다"는 말이다. 법정은 그 후 다작이라 할 만큼 많은 수필류의 글을 출간해서 수많은 사람들의 사랑을 받았다. 그러나 좀 더 온축되어 무게 있는 저술이 나왔으면 하는 아쉬움이 느껴지기도 했다. 하지만 어쩌겠는가. 각자에게는 나름의 타고난 소임이 있고 법정은 그것을 스마트하게 성취하고 가신 것은 사실이다.

우연한 기회에 길상사에 들렀다. 멋진 절집을 구경하던 중 한쪽 편에 서 있는 관음상에 눈길이 갔다. 그런데 그 순간 나는 그만 아연실색하였

다. 어찌 그게 관음상이란 말인가. 나는 아무리 보아도 그것이 관음이기보다 마리아상으로 느껴졌다. 보통 부처상이나 보살상은 오늘날 기준으로 보면 고도비만에 가깝다. 요즘 특히 젊은 여성들은 별로라 생각할 모습이다. 그런데 길상사에선 요즘 여성들이 선호하는 슬렌더한 관음이 서 있지 않는가.

놀람 반 의문 반으로 수소문해 보니 관음상을 기획한 사람 역시 법정스님 자신이고 보살상 조각을 서울대에 재직했으며 가톨릭의 성물, 특히 마리아상을 오래도록 조각했던 최종태 교수님에게 부탁했다는 것이다. 예사 스님이었다면 그 일을 최 교수님에게 부탁할 리가 없었겠지만 역시 법정다운 결정이었다. 스님은 종파는 물론 종교 간의 벽을 불문에 붙이고 성모상 전문가에게 관음상을 주문하기로 결단하신 것이다.

문제는 관음상을 주문받은 조각가 최종태 교수님! 그의 손은 이미 오래도록 성모상에 길들여진 그런 손이 아닌가. 그의 손이 빚은 관음상은 과연 어떤 관음상이 될 것인가. 그것은 자신도 법정스님도 알 수 없을 만한 뮤즈의 비밀이라 할 수 있을 것이다. 그런데 기어이 놀라운 일이 벌어진 것이다. 조각가 최종태, 오래도록 성모상에 길들여지고 맛들어진 그의 손맛이 빚은 작품은 틀림없이 관음상을 의도했지만 드러난 작품은 관음보다는 마리아를 닮은꼴이 된 것이다.

아마 완성된 작품에 대해 최 교수님도 법정도 처음에는 놀랐을 것으로 생각된다. 더욱더 놀란 것은 길상사를 오간 불교신도들이었을 것이다. 관음이 아닌 마리아를 그들이 어떻게 수용한단 말인가. 초기에 다소 갈등이 있었겠지만 법정이 초지일관 그 작품을 그대로 길상사에 안치하기로 결단해서 오늘에 이르게 된 것이리라. 길상사를 방문하는 사람들 다시 한번 눈여겨보시라. 이게 과연 관음인가 마리아인가 아니면 마리아 관음이

란 말인가?

필자 역시 서울대에 재직하고 있던 시절이라 선배교수인 최 교수님에게 전화로 내 심경을 말씀드리고 교수님의 사연을 듣고자 했으나 별다른 변명 없이 그냥 껄껄 웃으시고 말았다. 끝으로 혹시 마리아 관음을 아시느냐 물었더니 그 보살상을 완성한 후 근래에야 마리아 관음이 있다는 것을 알게 되었다고 하시면서 이 모든 일에 대해서 자신도 모를 일이라고 말씀하셨다.

필자는 마리아 관음의 형상을 찾기 위해 여러 번 일본 나가사키를 탐방했지만 사실상 형상으로서 마리아 관음은 존재하지 않는다는 것을 확인했다. 지금 기리시단의 유적을 보존하고 있는 나가사키의 박물관들에 소장되어 있는 상들은 모두가 관음상에 불과하여 마리아 관음이라는 형상이 존재하는 것은 아닌 것이다.

마리아 관음이 본래 마리아를 위장하기 위한 관음상인 까닭에 따로 마리아 이미지를 풍기는 관음상은 처음부터 있을 수 없는 것이다. 만일 마리아를 닮은 관음상이 있었다면 그것은 위장에 성공할 수 없는 단서가 되었을 것이다. 만일 현재 길상사에 있는 관음상이 그 당시 나가사키에 세워졌다면 당장 그 위장이 탄로나 박해를 받았을 것이 아니겠는가. 그러나 세상에 존재하는 유일한 마리아 관음상은 길상사에 있는 바로 그 보살상이 아닐까.

7

꽃마을과 현대판 삼신할미

와이프가 한의사가 된 후 10여 년간 처가를 돕느라 제기동, 고대 정문 앞에서 〈덕회당 한의원〉을 경영했다. 한의학자이신 장인 강지천 씨의 가업을 전수하기도 하고 처가 살림에 보탬이 되고자 우리 나름의 인생은 10여 년 늦추게 되었다. 30대 후반에 서초동으로 이사와 〈강명자 한의원〉을 개업했고 다행히 성업을 한 덕분에 지천명인 50대에 이르러 우리 나름의 한방병원을 열게 되었다.

서초동瑞草洞, 상서로운 풀과 관련된 동네이니 꽃마을이라 해도 과언이 아닐 것이다. 최근까지도 서초동은 화훼단지로 유명했으니 꽃마을은 서초동의 별명이라 할 수 있겠다. 이렇게 서초동에 자리 잡은 이 병원의 이름은, 자연스레 〈꽃마을 한방병원〉이 된 것이다. 그래서 서초동의 삼신할미도 꽃마을에 둥지를 틀었지만 사실 사연은 더욱 깊은 곳에 있는 듯하다.

본래 서초동의 옛 이름은 '서리풀'이었다. 이 지역에 서리풀이란 이름이 붙게 된 유래는 지극히 흥미롭다. 그리고 불임 치료를 전문으로 하는 꽃마을 한방병원이 이곳에 자리하게 된 것도 그 이름의 유래와 깊은 인연이 있은 듯하며 이 모두가 은혜로운 섭리의 산물이라 감사할 따름이다.

조선 후기 영조 대 당파싸움에서 밀려나 유배형을 받은 이양복이 유배를 가기 전에 아들 경운으로 하여금 고향인 장안말(현재 아크로비스타 아파트 남쪽 일대)에 가서 가명假名을 쓰고 은둔하면서 조상의 묘를 돌보도록 하였

다. 부친의 말대로 이경운은 장안말에 살면서 선산을 돌보았는데 40여 세가 되도록 대를 이을 후사子女를 얻지 못했다. 그러므로 그는 조상들의 무덤 앞에서 100일 기도를 드렸는데 그 마지막 날에 그의 정성이 효험을 얻게 되었다.

이날은 몹시 눈이 많이 내렸으나 그는 날씨에 상관없이 마지막 기도를 정성스럽게 드렸다. 바로 그때 백발노인이 나타나 "나는 묘의 주인으로 너의 정성이 지극함을 보고 소원을 들어주기로 하였다. 내가 보내준 호랑이를 타고 저 앞의 안산安山으로 가면 눈 속에서도 푸른 자태를 자랑하는 설중록초雪中綠草가 있을 터이니 이것을 달여 먹으면 효험이 있을 것이다." 하고 사라졌다. 이경운은 그 말대로 호랑이를 타고 안산으로 가서 그 풀을 구하게 되었고 이를 복용한 후에는 자손이 번창하여 한 마을을 이루게 되었다. (서초동 본당 15년사에서 발췌)

그 후 마을 사람들은 전해오는 이야기에 맞추어 눈 속에서도 자라는 효험이 있는 풀의 마을이라 하여 이름을 '설이초리雪裏草里'라고 부르게 되었다. 이것이 세월이 흐르면서 상초리霜草里로 바뀌었다가 다시 서초리로 변모되었으며 장안말뿐만 아니라 이 지역 일대를 대표하는 이름으로 굳어지게 되었다 한다. 그로부터 200여 년 후 불임 치료를 전문으로 하는 꽃마을 한방병원이 이곳에 세워졌으니 이 또한 역사의 오묘한 섭리라 할 수 있을는지!

여하튼 와이프는 경희대를 졸업하고 대학원에서 부인과를 전공하게 되었고 전통적인 처방인 승금단을 기본 처방으로 실험 논문을 써서 한의학 박사학위를 따게 된다. 학위를 취득한 후 더욱 명성을 얻게 되어 지금까지 무려 일만여 불임가정에 자녀를 갖는 즐거움을 안겨주게 되었다. 그러던 중 자손이 귀한 어느 가정 며느리가 진료를 받아 아들을 출산하게 되자 그 시부모들이 시루떡을 해서 병원을 방문, 와이프에게 큰절을 하고서

는 왈 "삼신할미가 따로 있나 바로 원장님이 삼신할미이지" 하게 되었다. 그 후 와이프는 삼신할미를 애칭으로 갖게 되었고 서초동 삼신할미는 와이프의 별명이 되고 말았다.

워낙 연구열로 불타는 호학인지라 와이프는 그간 각종 대체의학들을 배우고 수용하여 자신의 불임 치료에 한방을 보완하면서 많은 성과를 올렸다. 칠순이 넘은 지금에도 한방을 보조할 신기술이 있으면 열일을 제치고 배우러 다니는 와이프는 천생 한의사이자 인간 삼신할미라는 생각이 든다. 요즘은 저출산 시대라 특히 아기를 원하면서도 임신이 어려운 가정에서는 삼신할미의 손길이 절실하지 않을 수 없다. 그러나 와이프는 양방의 인공임신이 갖는 결함을 잘 알고 있기에 지금도 자연임신을 고집하면서 한방의 강점을 키우고자 안간힘을 쓰고 있다.

祝

大韓民國漢醫學博士

女性一號 姜 明 玫 博士

대한민국 한의학 박사 여성1호 강명자 박사를 축하하는 휘장이다.

20여 년간 수집한 고미술품들 중에서도 캘린더에 선을 보이거나 『마리아 관음을 아시나요』 단행본에 모습을 드러낸 예술품 이외에 수장고에서 아직 잠자는 미술품들이 있다. 그중에서 일부는 서울병원이나 경주병원 혹은 집안 곳곳의 벽면에 환경 미화로 동원된 미술품도 있고 아직도 제대로 평가를 받지 못해 수장고에서 기다리는 고미술도 수십 점 있을 테고 수집의 안목이 부족해 여기저기서 사들인 평범한 물건들도 제법 있으리라 생각된다.

여하튼 아직 자신의 존재를 인정받지 못한 미술품들 중에서 나름으로 의미 있다고 생각되는 미술품 몇 가지를 선정해 소개해 보고자 한다. 물론 언젠가 제법한 미술관이 만들어지면 이 모든 작품들이 돌아가며 한자리씩 차지할 날이 오겠지만 그러지 못할 경우 이 고미술들은 못난 주인을 원망하며 의미 없는 세월을 허송할지도 모를 일이다. 마치 누군가 그의 이름을 불러주기 전에는 다만 하나의 몸짓에 지나지 않지만 이름을 불러주는 날 꽃이 되듯이 말이다.

제4장

수장고에 잠든 기타 미술품들

그림

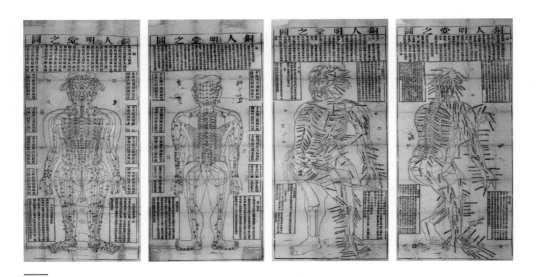

동인 명당도, 한방의 기본이 되는 인체도로서 정면도, 후면도, 좌우 측면도가 있으며
동으로 모형을 만들어 진료에 참고하였다.

죽림칠현도, 대나무 숲에서 일곱 명의 현자들이 동자로부터 차 시중을
받으며 학문과 예술을 논하는 아름다운 모임을 그린 것이다.

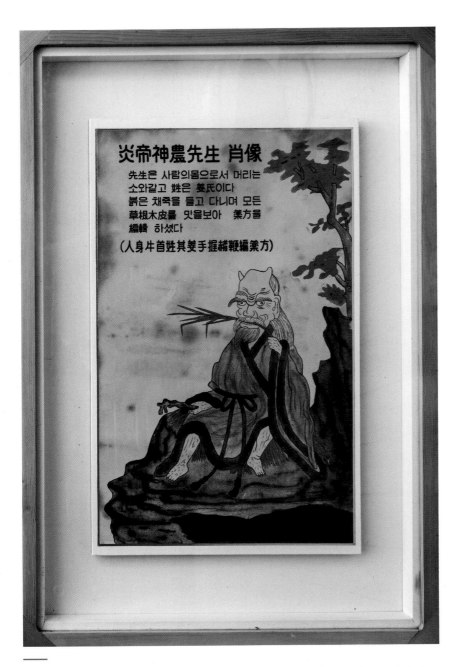

炎帝神農先生 肖像

先生은 사람의몸으로서 머리는
소와같고 姓은 姜氏이다
붉은 채쭉을 들고 다니며 모든
草根木皮를 맛을보아 藥方을
編輯 하셨다

(人身牛首姓其姜手握赭鞭編藥方)

한의사의 시조인 신농 선생의 초상이라 한다. 머리는 소를 닮았고 성은 강씨이며 초근목피를 맛보아 약초를 선별해 내게 된다고 한다.

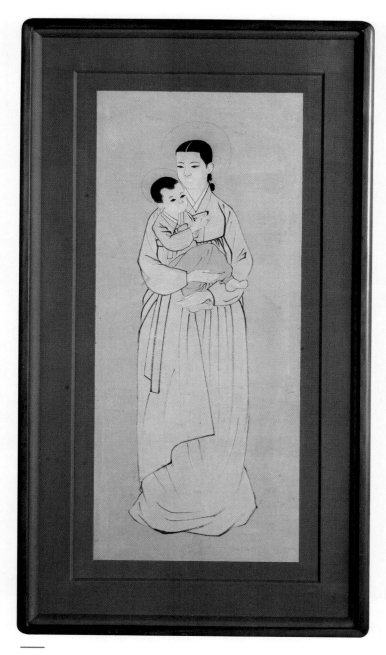

심전 안중식의 제자로서 화원을 지내기도 했지만 현대화 쪽으로 나아간
이당 김은호의 귀한 모자상이다.

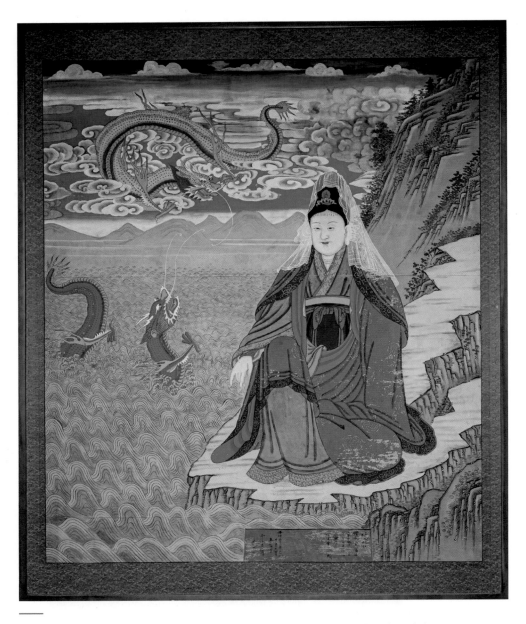

토착화되어 한국 전통의상을 입고 있는 관음보살로서 청룡과 황룡을 거느리고 있다.

티베트의 불화, 탕카 두 점이다. 우리의 고려 불화 즉 수월관음도에 못지않게 정교하고 아름다운 불화이다.

산신령의 모습과 더불어 천도복숭아 및 사슴 그림이 귀하게 그려져 있다.

전설의 여신인 삼신할미의 그림이 그려져 있고 연꽃과 더불어 세 보살님으로 이루어진 삼신 할미
이와 유사한 삼신보살 할미도도 있다. 상이다.

행복과 수명을 관장하는 도교의 신으로서 남극노인이 사동의 과일 봉양을 받고 있다.

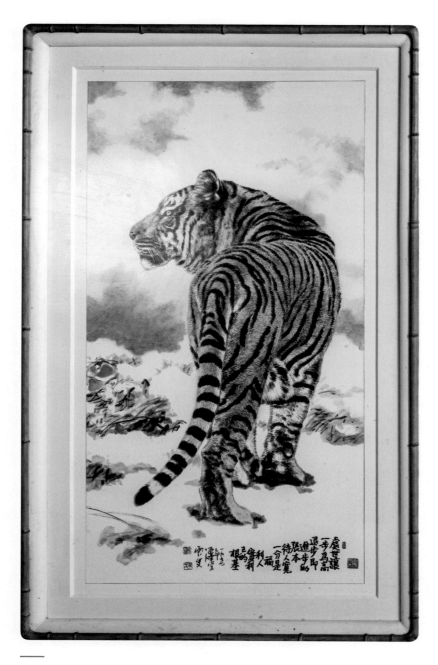

해방 후 영남에서는 호랑이 그림이라 하면 내로라하는 화가 운사(雲史)의 멋스럽
고 용맹한 호랑도이다.

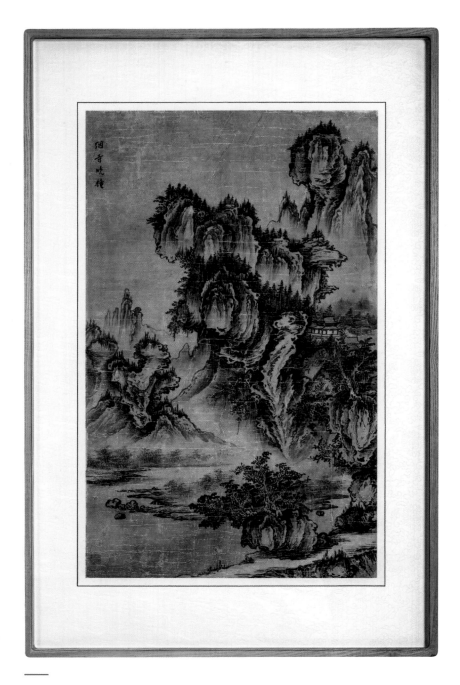

조선 전기 이정의 멋진 산수화이다.

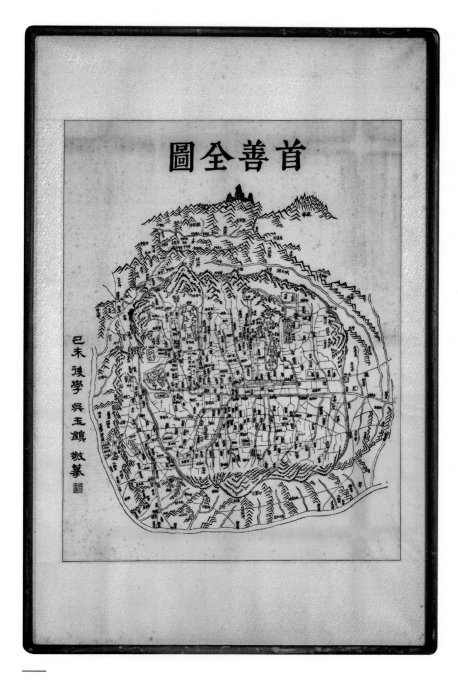

김정호가 그린 한양의 옛 지도인 수선전도를 판각 명인 오옥진이 각인한 수선전도이다.

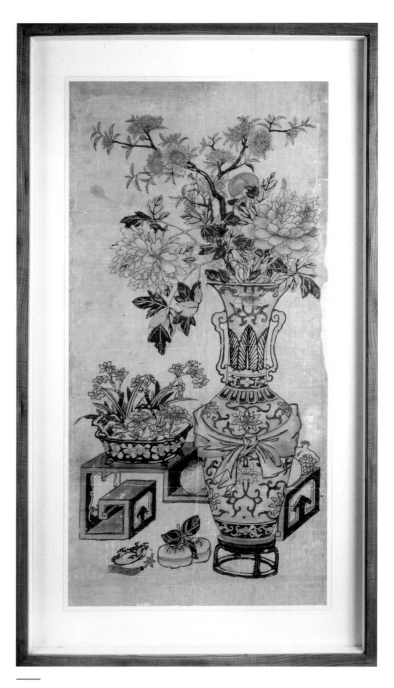

꽃과 화병을 그린 멋스런 그림 한 점이다.

고송 유수관의 산수 경직도 대련으로서 감정서가 딸린 아름다운 대작이다.

조선후기에 작가 미상의 맹견 맹견도를 자수로 표현한 작품이다. 모습이 서양종의 개인 듯하다.

현대적 십장생도로서 동국대 미대 교수 이호연 교수의 멋스러운 작품이다.

국박에 소장된 단원의 풍속도 중 한 폭의 또 다른 사본이 아닌가 한다. 단원이 어린
시절을 보낸 소래포구의 어물전 아낙을 그린 것이다.

전 단원, 피리 부는 도사도 전 단원, 도사와 시동

혜원 신윤복이 그린 풍속화 '상춘야흥'의 밑그림 중
하나가 아닌가 한다.

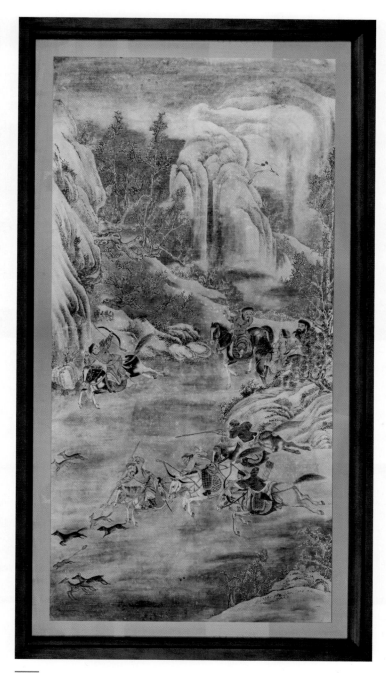

중국 대작 수렵도가 멋스럽고 시원하게 그려져 있다.

조선 후기 혹은 일제강점기에 관리되지 않아 초라한 불국사 전경 사진이다.

조선 후기 경주읍 전경 사진이다.

갈대밭의 해오라기 가족(중국 현대화)을 정겹게 그렸다.

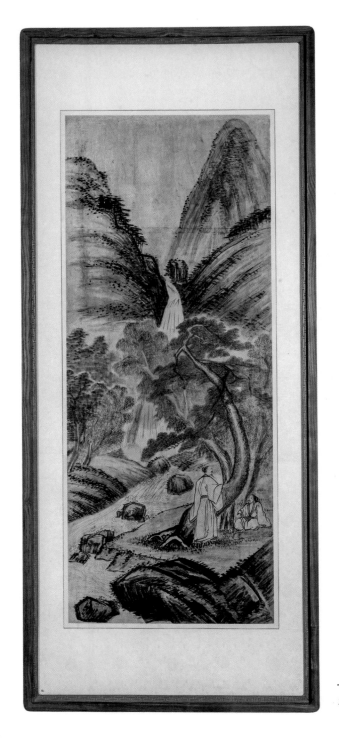

전 정선작 산수와 선비도 대작이다.

희귀한 풍속 침구도(조선후기)이다.

재불화가 이항성의 문자도 유화로서 '혼불'이라 했다.

채지도(중국 남도작)로서 도사가 불로초
를 캐는 모습이다.

병풍

고운 화조책가도 자수 병풍이다.

조선의 국왕들은 모두가 나름의 인장, 즉 어보를 지니고 있었다. 모든 국왕의 어보를 한데 모아 12폭의 병풍을 꾸몄다.

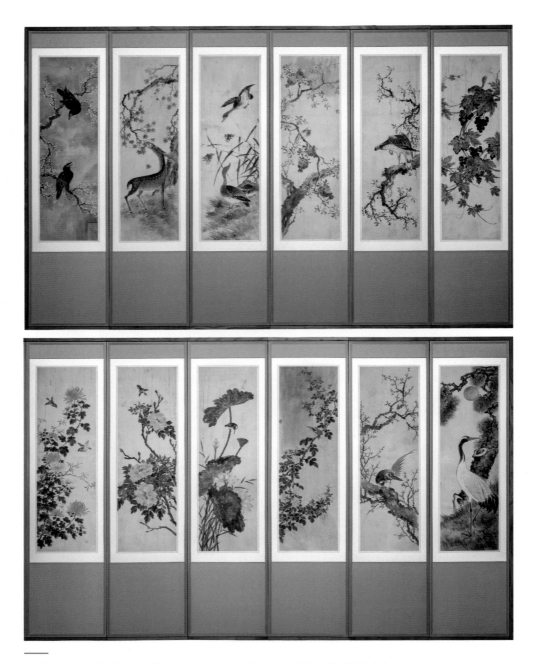

오원 장승업의 현란하고 아름다운 화조도, 신기가 느껴지는 12폭 병풍이다.

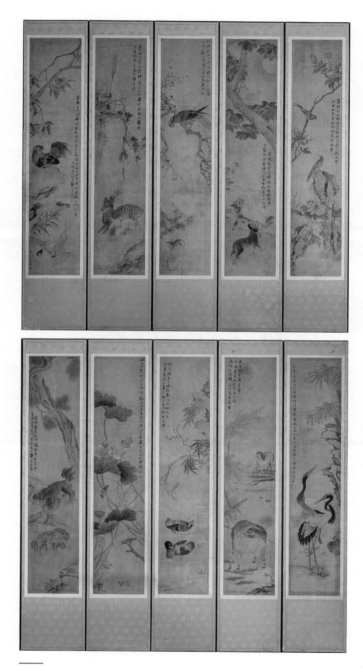

심전 안중식이 그린 멋스런 화조 영모도로서 오원의 작품과 분간
하기 어려울 정도로 닮아 있다.

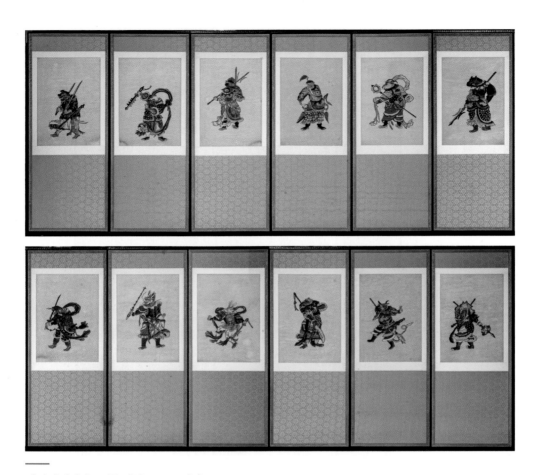

십이지신상을 12폭 병풍으로 꾸몄다.

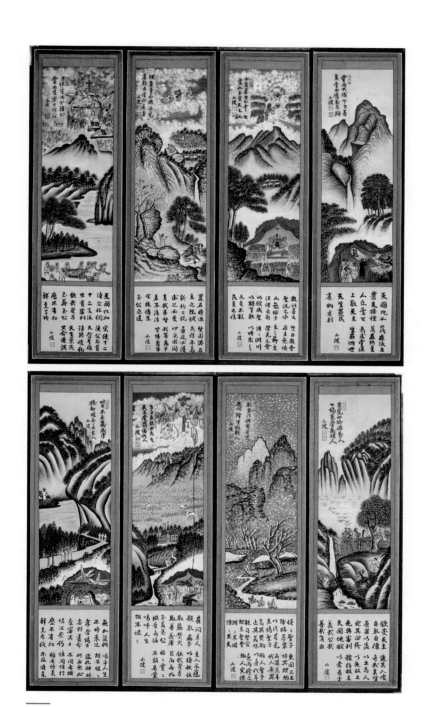

성경의 내용을 전통 산수화로 그려 병풍으로 꾸민 희귀한 작품이다.

문자도와 책가도를 결합하여 꾸민 귀한 병풍이다.

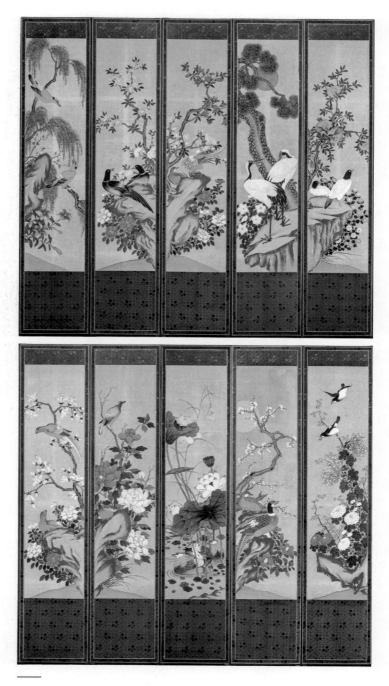

대갓집 화조 영모도 병풍이다.

궁중 십장생도, 10폭 병풍을 재현한 것으로서 장생이 상징이 된 동물, 식물, 광물 등 10가지를 그린 민가에서도 널리 애호한 그림이다.

제4장

십장생도 병풍으로서 특히 돌거북이 색체로 그린 명작이다.

김왼 능행도 모사본, 일제 강점기부터 주요 고미술을 모사해 온 김왼 선생이 궁중이 의궤 능행도를 그렸다. 원본 이상으로 탁월한 능행도 그림이나 글씨 솜씨가 다소 어려운 게 흠이다.

자수

관음보살 중 순결을 상징하는 백의관음을 자수로 수놓은 희귀한 불수이다.

염라대왕의 모습을 자수로 수놓은 모습이다.

불화를 자수로 수놓은 티베트 작품으로서 우리의 불화와 비교되는 탁월한
자수도이다.

고송과 수리 자수도(일본작)이다.

서유기 자수도(손오공과
삼장법사)

궁중 공작도 가리개가 멋지고 품위 있게 만들어졌다.

들꽃 가리개 자수도이다.

희귀한 궁중 십장생 자수도 소형 병풍이다.

제4장

여성 덧옷(중국 청대)의 귀여운 모습이다.

자조로 짠 덕수궁 전경이다. 자조의 탁월함이 사진인지 그림인지 분간하기 어려울 정도로 신기하다.

제4장

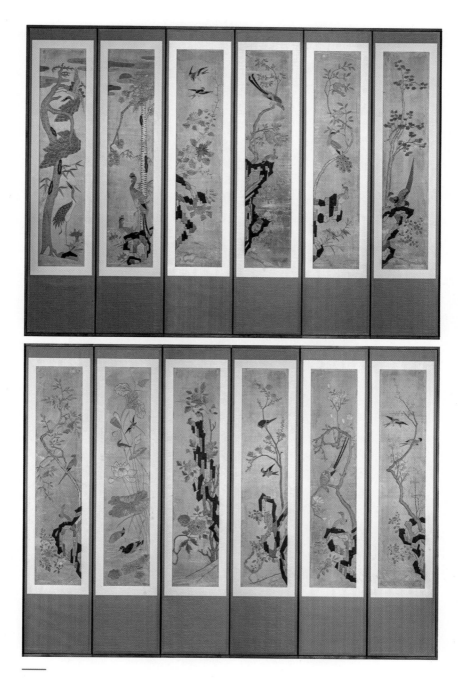

대갓집을 장식했던 대폭 화조 자수 12폭 병풍이다.

般若波羅蜜多心經

（상단）

歲道無智亦無得以無
耶得故菩提薩埵依般
若波羅蜜多故心無罣
礙無罣礙故無有恐怖
遠離顚倒夢想究竟涅
槃三世諸佛依般若波
羅蜜多故得阿耨多羅
三藐三菩提故知般若
波羅蜜多是大神咒是
大明咒是無上咒是無
等等咒能除一切苦眞
實不虛故說般若波羅
蜜多咒卽說咒曰揭帝
揭帝波羅揭帝波羅僧
揭帝菩提薩婆訶

（하단）

般若波羅蜜多心經觀
自在菩薩行深般若波
羅蜜多時照見五蘊皆
空度一切苦厄舍利子
色不異空空不異色色
卽是空空卽是色受想
行識亦復如是舍利子
是諸法空相不生不滅
不垢不淨不增不減是
故空中無色無受想行
識無眼耳鼻舌身意無
色聲香味觸法無眼界
乃至無意識界無無明
亦無無明盡乃至無老
死亦無老死盡無苦集

추사 김정희가 쓴 반야심경 자수 병풍이다.

금사로 수놓은 백수백복 자수 병풍으로서 조선 후기의 작품인 듯하다.

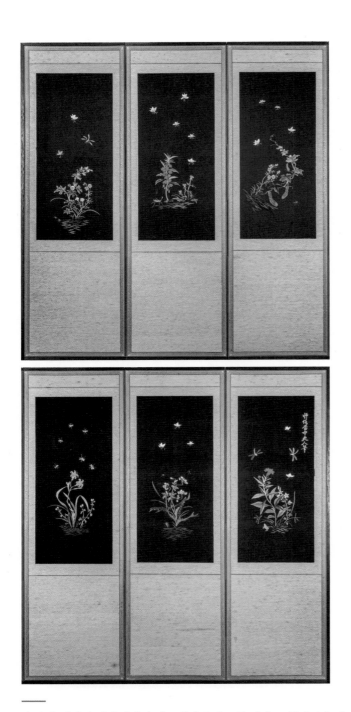

율곡의 어머니 신사임당이 선호했던 초충도를 자수로 곱게 수놓아 6폭 병풍으로 꾸몄다.

서예

추사의 서예를 한 권의 책으로 꾸민 『추사묵록』으로서 추사체이기보다
는 단아한 해서체 모음이다.

추사 서예이다. 여름이라 '푸르름을 물었더니 향
기가 저 먼저 다투어 오더라.'는 선문답 같은 멋
진 시 한 수가 적혀 있다.

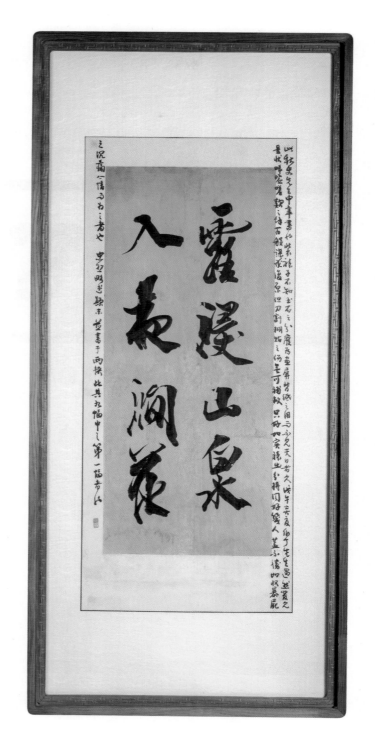

추사의 멋들어진 서예 한 점
으로서 풀이해 보면 '이슬이
산천에 내려 밤이 되니 꽃으
로 변하더라.'라는 시이다.
(고 김충렬 교수 소장작)

추사 김정희가 쓴 '매화동심'이다. 선비는 언제나 이른 봄 한기를 뚫고
꽃피우며 향기를 내뿜는 매화의 마음을 닮으라는 귀한 말씀이다.

추사 김정희의 멋진 현판 서예
'석계산방'이다.

想見東坡舊居士
儼然天竺古先生

추사가 20대에 중국 옹방강을
만나서 보았던 붓글씨를 회상
하며 다시 적은 글이다.

추사 김정희가 누군가에게 써준 현판 '대금루'이다. 예와 더불어
악을 즐기는 곳, 바로 대금루가 뜻하는 바이다.

추사 김정희의 자작시 서예 모음이다.

추사 김정희의 서찰로서 유점사 대운선사에게 보낸 듯하다.

추사 김정희는 유명하지만 그의 빛에 가리어 덜 알려진 아우 김명희도
대단한 학자이다. 그가 쓴 드물고 귀한 간찰이다.

조선의 명필 중 한 분인 자하 신위가 어떤 대감에게 보낸 간찰로서
그의 단아한 서체를 맛보게 되는 서찰이다.

퇴계가 쓴 현판으로서 명찰과 성실이 모여 응축됨으로써
도통이 이루어진다는 귀한 말씀이다.

만해 선생이 쓴 현판으로서 큰 진리의 수레를 굴려
세상을 불국토로 만들고자 하는 염원이 깃들어 있다.

우암 송시열이 쓴 '정신발처 유공실지불성'(정신을 발휘할 경우 오히려 정신을 잃어
성취하지 못할까 두려워하라)으로서 노산 이은상 선생의 배관 첨부.

조선 후기 개혁가 서광범의 드물게 보는 서예 글씨 '만국 평화'이다.

자하 신위의 단아한 선면 서예 작품이다.

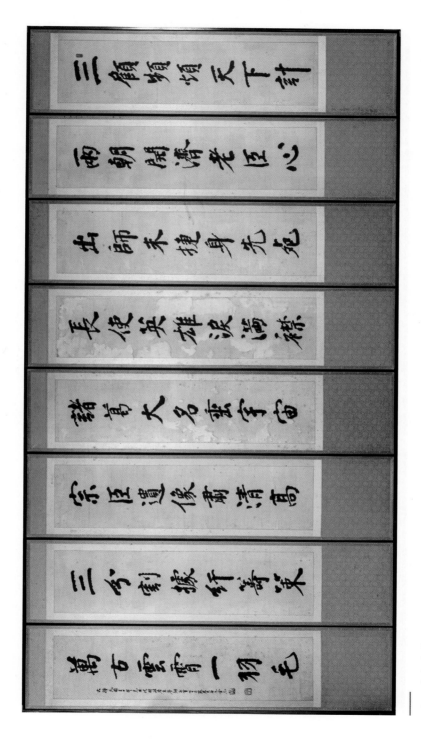

三顧頻煩天下計
兩朝開濟老臣心
出師未捷身先死
長使英雄淚滿襟
諸葛大名垂宇宙
宗臣遺像肅清高
三分割據紆籌策
萬古雲霄一羽毛

김구 선생 서예 8폭 병풍이다.

임금이 경연 때 쓰기 위해 이퇴계가 쓴 성학십도 병풍이다.

일중 김충현 선생이 멋진 서예 8폭 병풍이다.

기타

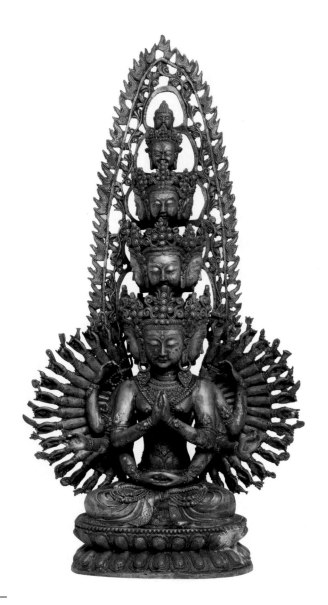

관음보살이 세상을 제대로 섭리하려면 천의 눈과 천의 손을 갖는다는 뜻이다.
천수 관음보살 백동상이다.

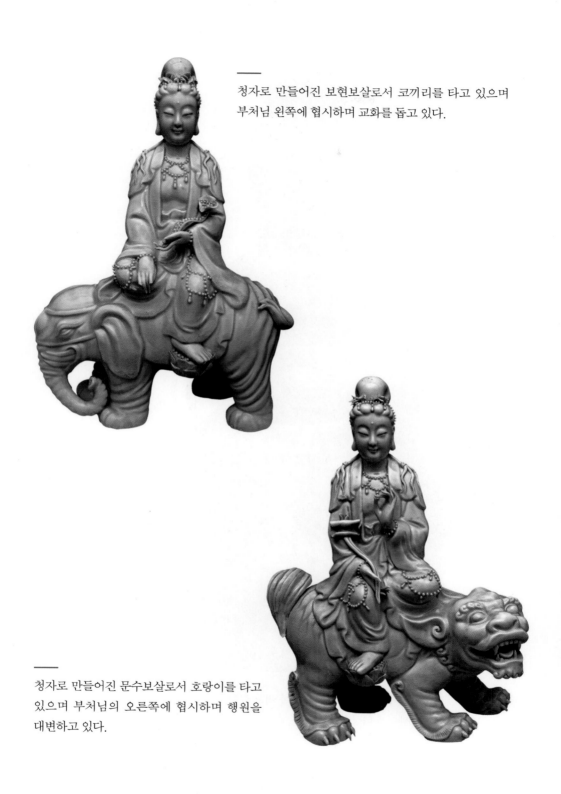

청자로 만들어진 보현보살로서 코끼리를 타고 있으며
부처님 왼쪽에 협시하며 교화를 돕고 있다.

청자로 만들어진 문수보살로서 호랑이를 타고
있으며 부처님의 오른쪽에 협시하며 행원을
대변하고 있다.

약인 듯 둥근 볼을 두 손 모아 쥐고 있는 간다라 풍의
약사여래 석상이다.

일본에서 임신, 출산, 양육을 돌보는
코보대사이다. 여신인 귀자모신을
보완하는 남신이라 할 수 있다.

중국에서 건너온 대형 관음보살 불두로서 명대의 작품으로 추정된다.

임신, 출산을 섭리하는 4대 산신 석상으로서 중국의 민간신앙과 관련된 희파한 석상이다.

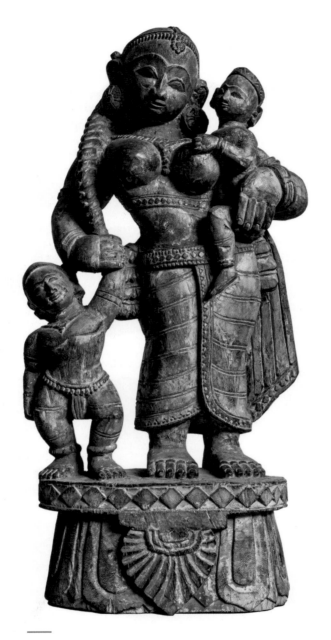

고대 인도의 신인 크리슈나의 부인 라다가 두 아들을 데리고
서 있다. 인도의 경매에서 구입한 귀한 목상이다.

자사로 빚은 포대화상의 멋진 모습이다. 은혜로운
선물을 선사하는 불교의 산타라고나 할까.

안압지에서 출토된 금동여래상을 확대 모사한 삼존불 목각상이다. (일본작)

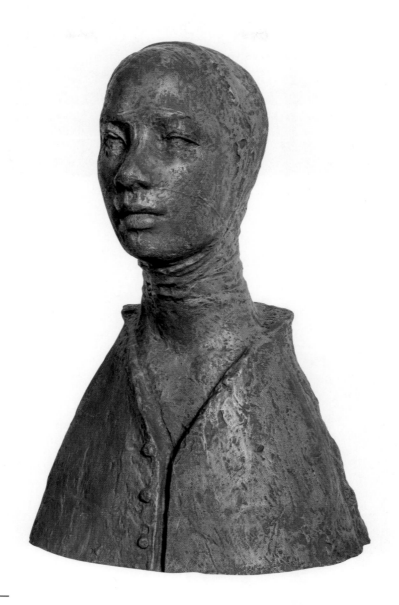

해방 후 1세대 조각가 권진규의 대표작 '지원의 얼굴'이다. 원작은 테라코타였으나 이
작품은 내구성이 좋은 동으로 만든 모작이다.

선비들이 귀하게 여긴 해와 달이
있는 일월석 벼루이다.

납석제로 만든 십장생 문양의 필통이다.

죽간으로 빚은 십장생 필통이
다. 정교하고 유려한 조각 솜씨
가 놀랍다.

죽간으로 빚은 십장생 지통으로서
예사로운 솜씨가 아니다.

십장생 도자기 화로로
서 그림 솜씨와 더불어
화로의 모습이 품위 있
어 보인다.

히라도의 이마리 채색 도자기로서 화려한 일본
도자기로 유명하여 인기리에 유럽에 수출되었다.

십장생도가 멋스럽게 조각된 청자
도자기 대호이다.

조상들이 죽어서도 일상을 예전대로 즐기도록 무덤에 넣어준 출토 명기들이다.

수장고에 잠든 기타 미술품들

자개 화조 가리개가 멋스럽다.

사군자 자개 가리개의 품위가 느껴진다.

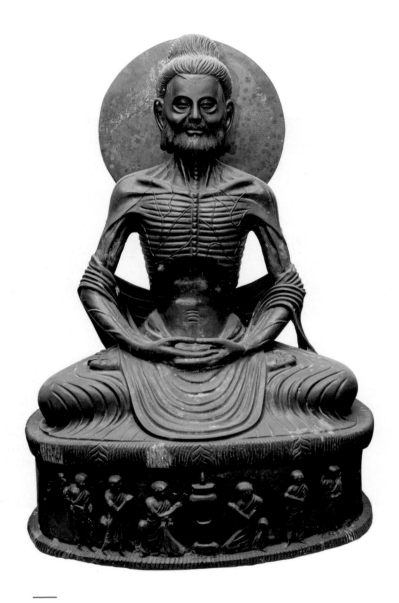

파키스탄 라후르 박물관이 소장하고 있는 고행상을 모조한 작품이다.
고행상은 세계 3대 미불 중 하나이다.

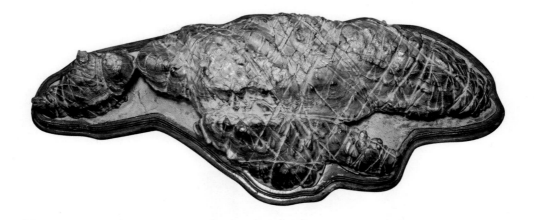

수석 금강전도, 두물머리 근처에서 건져 올린 최고의 걸작, 수석 고성석이다. 금강산 모습을 그대로 닮았다.

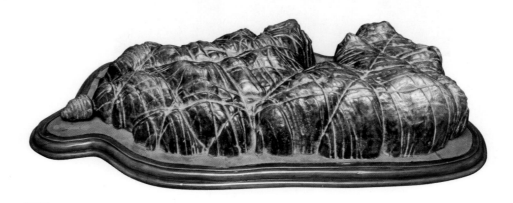

수석 연화봉, 연꽃 모양의 여러 봉우리들이 정겹게 솟아 있다. 금강전도와 대비되는 한 쌍이다

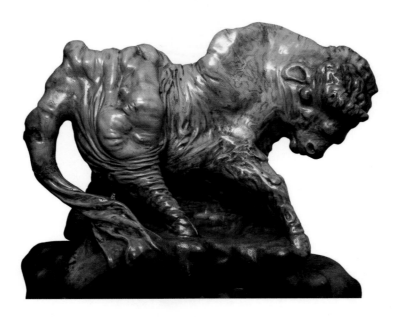

목각 황소, 동남아에서 온 열대 수목 뿌리를 다듬어 생겨난 황소상이다. 뿌리 모습 그대로를 살린 것
으로 신기하다.

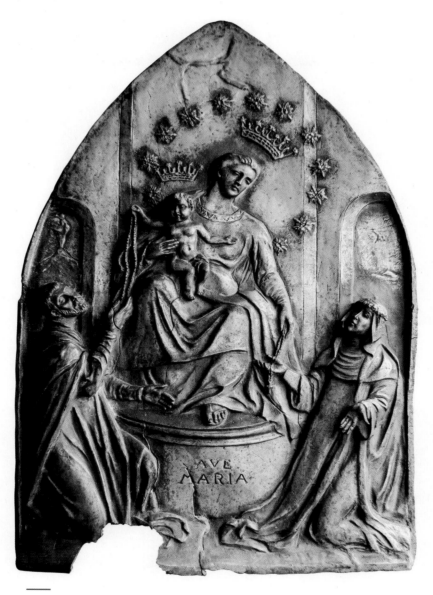

아베 마리아, 영국의 한 수도원 동판 벽화이다. 아베 마리아를 경배하는 성자 프란치스코와 성녀 프란체스카가 아베 마리아와 예수아기를 경배하고 있다.

동사강목(동양의 역사 궁중교본) 2권

월인석보(월인천강지곡 + 석보상절, 세종과 세조) 2권

계몽요해(주역해설서, 세조) 2권

제 **5** 장

컬렉션 여정에서 이삭 줍기

추상화抽象畫의
방황과 모색

사진술, 구상에서 추상으로

필자는 오래전부터 동양 고미술의 매력에 심취하면서 도대체 고미술의 강점이 어디 있는가에 대해 고심해 왔다. 그러면서 동서양 미술사에 대해서도 일별할 수 있는 기회가 있었다. 서양 미술사를 더듬어 보면 고~중세를 지나 근세에 이르기까지 현실이나 대상을 모사하거나 재현하는 구상화가 주류를 이루었다. 물론 대상을 묘사하는 방식도 다양할 수 있기에 미술의 사조가 각양각색이었다 해도 과언이 아니었다.

그러나 근세 이후 특히 사진술의 발달로 인해 미술사에는 혁명적인 변화가 일어났다. 대상을 있는 그대로 아무리 잘 그린다 해도 사진술을 능가할 수는 없기 때문이다. 미술계에 도래한 이 같은 충격으로 인해 화가들은 그야말로 혼비백산하여 당황하기 시작했다. 이제는 구상화로서는 카메라 앞에 승산이 없게 된 것이다.

이렇게 해서 구상의 역사가 흔들리게 되자 미술사에서 보이지 않는 세계 혹은 마음속에 있는 세계를 그리는 추상에로의 모색이 시작된 것이다.

그러나 추상에로의 모색 또한 그리 순탄하지만은 않았다. 추상미술은 화가들에게 무한한 상상의 자유를 제공하지만 관객은 물론 화가 자신에게까지 기만을 가하는 위험도 내포하고 있었다. 추상미술은 자칫 구경꾼은 물론이고 화가 자신마저도 속일 수 있는 위기에 봉착하게 된 것이다.

아직도 현대미술은 추상화가 갖는 이 같은 두 가지 가능성, 즉 무한히 허용된 자유와 무책임한 기만이라는 두 극단을 두고 줄타기를 하고 있다. 추상화는 그림이 함축하는 의미와 그에 대한 해석이 무한히 열려 있으면서도 심지어 화가 자신에게도 그 의미가 무엇인지 분명치 않은 함정에 직면해 있는 것이다. 이 점은 최근 문제가 되고 있는 단색화의 경우에 있어서도 예외일 수 없다고 할 수 있다. 이에 대한 보다 심층적인 이해를 위해 현대 미술이 걸어온 궤적을 좀 더 가까이 들여다보기로 하자.

현대미술의 새로운 언어

현대 미술modern art의 미학적 성취는 특이하고 또한 난해하다고 할 수 있다. 여기서 현대미술이란 19세기 초반의 낭만주의부터 20세기 후반의 포스트모더니즘까지를 말하는데 대체로 200년이 채 안 되는 짧은 시간의 미술이다.(조주연의 현대미술 속으로: 고전주의 청산한 입체주의, 문화일보 2020. 1. 20 참조)

그런데 왜 현대미술은 주지하다시피 감상하기가 수월하지 않고 대중들로부터 멀게만 느껴질까? 현대미술이 특이한 까닭은 대상의 시각적 재현을 거부하는 미술을 창출했기 때문이다. 그래서 구상에서 비구상 내지 추상에로의 이행이 이루어진다. 나아가 현대미술이 난해한 이유는 시각

적 재현의 거부를 통해 눈으로만 봐서는 도무지 알 수 없는 미술을 창출했기 때문이다. 그래서 현대미술은 그림처럼 보는 것뿐만 아니라 글처럼 읽는 것도 필요한 미술이다.

현대미술은 '새로운 언어'라서 따로 배워야 할 수 있다고 말한 이는 19세기 중엽의 에밀 졸라다. 당시 비난과 조롱에 시달리던 에두아르 마네의 회화를 두둔하며 한 말이었다. 그때 졸라가 말한 새로운 언어란 고전주의와 다른 언어라는 뜻이다. 하지만 현대 미술의 새로운 언어가 자리를 잡는 데는 오랜 시간이 걸렸다.

미술의 역사 대부분을 지배했던 재현의 원리를 미학적으로 체계화한 고전주의는 새로운 언어를 허용하지 않아 현대 미술 특유의 미학적 언어가 등장하기 위해서는 고전주의가 먼저 청산되어야 했기 때문이다. 낭만주의에서 시작된 현대 미술의 언어학적 전환은 세계 속의 대상이란 아무것도 재현하지 않는 현대 미술의 새로운 언어 즉 추상abstraction으로 귀결된다.

추상미술 앞에 놓인 두 갈래 길

근세 이후 서양 미술사를 살펴보자. 모사와 재현을 포기하기로 한 화가들 앞에 놓인 길은 두 갈래였다고 할 수 있다. 그중 하나는 형태를 해체하는 길이고 다른 하나는 색채를 해체하는 길이다.(김정운 교수 바우하우스 이야기 참조, 중앙 Sunday 18, 19, 20)

앙리 마티스를 중심으로 한 이른바 프랑스의 야수파fauvism는 야수적이

라는 표현이 말해주듯 색을 거칠고 공격적으로 사용해 색의 해체를 시도했다고 할 수 있다. 얼굴을 파란색으로 칠한다든지 하늘을 노란색으로 칠하는 것처럼 실재하는 대상의 색깔과는 전혀 다르게 칠하는 방식을 추구했다. 그러나 색의 해체라는 실험도 곧바로 한계를 노출했고 따라서 오래 지속하지는 못했다고 할 수 있다.

이와 대조적으로 마티스와 경쟁 관계에 있던 피카소는 형태의 해체를 통해 다른 방향을 모색했다. 입체파로 번역되는 큐비즘cubism은 대상을 해체해서 입방체cube로 재구성하려는 시도이다. 그러나 피카소 역시 자신이 추구하는 새로운 방식을 견지할 자신이 없었다. 그는 대상의 재현을 끝내 온전히 포기할 수 없었던 것이다.

이상과 같이 다양한 방식으로 이어지던 포비즘과 큐비즘의 실험은 제1차 세계대전이 끝나자 시들해졌다. 서구 회화의 전통 내에서는 새로운 돌파구를 도무지 찾을 수가 없었기 때문이다.

화가, 음악으로 눈을 돌리다

다양한 시도에 지친 화가들은 미술의 전통을 벗어나 이제는 음악으로 눈을 돌렸다. 음악은 대상을 모방하지 않고도 자신들만의 세계를 아주 그럴듯하게 창출하고 있었기 때문이다. 재현과 모방을 포기한 20세기 초반의 추상 화가들에게 외부 세계와는 전혀 무관한 음악에 내재한 비밀스런 기법을 탐색하는 일은 흥미로운 일이 아닐 수 없었다. 특히 수학적 법칙과 논리에 바탕을 두고 창조를 가능하게 한 바흐의 대위법은 구원의 돌파구라 생각되었다. (김정운 교수 바우하우스 이야기 참조)

음악의 3요소는 리듬, 멜로디, 하모니를 말한다. 그중 가장 기본적인 것은 리듬이라 할 수 있다. 사람들은 리듬을 통해 부족 공동체를 유지하기도 했고 리듬의 공유를 통해 집단의식을 고취하기도 했다. 화가들이 음악인들을 부러워했던 것은 음악의 리듬이 갖는 마음을 움직이는 감동적인 힘 때문이다. 음악은 사람의 마음을 감각적으로 그리고 직접적으로 움직이지만 그림은 '해석'이라는 인지적 작업이 동반되어야 한다는 점에 주목해야 한다.

회화는 고상하기는 하지만 음악에 비해 간접적이고 효율적이지 못하다고 할 수 있다. 일부 추상 화가들은 음악이 갖는 공감의 힘을 어떻게든 회화로 번역하고자 했다. 음악적 경험과 회화적 경험의 공감각적 표현이 이제 막 시작한 추상 회화의 나아갈 길이라 생각했던 것이다.

예술이란 눈에 보이는 것의 재현이 아니라 보이지 않는 것을 보이게 하는 것인데 이런 작업에 있어 음악은 18세기에 이미 완성되었지만 회화는 이제 막 시작된 형편이니 회화에 의해 구현해 내고 싶은 것은 음악을 통해 한 수 배우는 일이었던 것이다.(바흐의 대위법같이) 하지만 리듬의 회화적 구현은 과연 가능할 것인가?

음악은 시간 예술이고 회화는 공간 예술이라 한다. 따라서 음악에서 리듬은 시간의 흐름을 표현하는 가장 강력한 도구이다. 그러나 2차원의 평면에 모든 것을 구현해야 하는 회화에서 시간의 흐름을 표현하는 것은 그리 쉬운 일이 아니다.

일부 화가들은 시간의 흐름을 관점의 전환으로 표현하려고 시도하기도 했다. 멀티플 퍼스펙티브multiple perspective를 구현하고자 한 것이다. 그림을 빙빙 돌아가면서 보면 영화를 보는 것처럼 시간의 흐름에 따라 장면이 변하는 것처럼 보인다. 또한 이와는 달리 음악을 색으로 구현하는 등

갖가지 시도들이 이루어지긴 했으나 아직도 확실한 성과를 보이지 못하고 있는 것이 사실이다.

구상을 고수하는 우직한 화가들

이 글의 서두에 언급한 바와 같이 사진술의 발명 이후 화가들은 사진과 싸워야만 했다. 하지만 현실의 재현이라는 전통적인 회화의 목적은 카메라 앞에 무력해질 수밖에 없었다. 그 후 전 세계적으로 추상미술이 유행하고 조각과 설치가 회화를 밀어내기 시작했다.

그러나 사진술 발명 후 이 같은 회화의 쇠퇴에도 시류에 영합하지 않는 일련의 우직한 화가들도 있었다. 그들은 한물간 유행이라 여겨 아무도 돌아보지 않던 구상 회화로 다시 회귀한다. 추상에 대한 화단의 신념이 너무나도 강고해 현실의 형상을 묘사할 엄두를 내기가 쉽진 않았지만 그들은 신중하게 다시 이 길을 모색했다.

우직하게 구상 회화에 집착한 화가들은 사진을 무시했지만 추상에도 눈을 돌리진 않았다. 실제로 존재하지 않는 것, 마음속에만 존재하는 것을 그린다는 생각은 달가워하지 않았다. 이들이 바로 최근에 눈길을 끄는 호크니, 프로이트, 베이컨 등 사진의 시대에 붓을 든 현대미술의 이단아들이라 할 수 있다. 그러나 이들의 도전 또한 암중모색일 뿐이며 그 성공 여부는 아직도 확언할 수가 없다 할 것이다.

2

산수화와 진경眞景의
미로

관념 산수화와 문인화의 전통

구상과 추상의 대비라는 관점에서 동양 미술사를 살펴보면 서양과는 또 다른 정경이 펼쳐진다. 그중 하나가 관념觀念 산수화라면 다른 하나는 문인화文人畵의 전통이다. 우선 관념 산수화란 상식적으로 이해되고 있듯 실경을 있는 그대로 재현하는 것이 아니라 머릿속에서 이상화된 관념의 세계에 존재하는 산수를 그린 그림이라는 것이다.

그래서 관념 산수화는 처음부터 현실을 모방하거나 재현하는 것이 아니기에 설사 세계를 판박이로 모사할 수 있는 사진술이 나타나더라도 당황할 필요가 없다. 원래부터 그것은 현실에 실재하는 것을 그린 것이 아니라 현실에 부재하는 이상 세계나 상상 속에 있는 관념의 세계를 그린 것이기 때문이다.

동양화에는 관념 산수화와 더불어 문인화의 전통이 있어 이러한 화법에도 주목할 필요가 있다. 야인이나 소박한 시민이 아니라 학문을 하고 문리를 터득한 문인들이 그릴 만한 그림이 문인화이다. 문인화에서 중요한 것은 현실을 있는 그대로 묘사하거나 재현하는 기교가 아니라 그림 속

에 그리는 자의 의도나 뜻이 나타나는 것, 즉 사의寫意가 보다 중요하다.

그래서 추사 김정희는 이것을 더욱 자세히 문자향文字香과 서권기書卷氣 라는 말로 부연했다. 문인의 그림이 되려면 그 속에 문자의 향기가 나고 서책을 읽은 기운이 감돌아야 한다는 것이다. 단지 기교만 부린 그림이라 면 그림을 그려 호구지책으로 삼는 한 수 아래의 천박한 환쟁이의 그림일 뿐이라는 것이다.

그러니 문인화는 비전문가의 그림이기에 기교면에서는 전문가의 그림 과 비교하기가 어렵다. 따라서 문인화의 관점에서는 기교가 뛰어났다 해 서 가장 훌륭한 그림이라고 하기는 어려운 것이다. 이상에서 논의한 바와 같이 관념 산수화나 문인화의 전통에 있어서는 애초에 그 발상부터 재현 과는 거리가 있어 현실 묘사나 실재의 재현을 목적으로 한 서양 미술사와 는 다른 길을 갈 수밖에 없었던 것이다.

물론 관념 산수화나 문인화의 전통 역시 태생적 한계를 가질 수밖에 없 다. 왜냐하면 묘사의 기교가 기준이라면 그것이 평가의 객관적 잣대가 될 수 있기에 어느 정도 평가의 공정성을 보장할 수 있다. 그러나 관념 산수 화나 문인화에 있어서와 같이 관념적 이상이나 주관적인 뜻은 객관화하 기가 쉽지 않아 평가의 기준이 모호해질 수밖에 없으며 그림에 대한 평가 역시 지극히 관념적이고 주관적일 가능성이 있게 된다 할 것이다.

진경 산수화와 문인화

여기에서 우리는 조선 후기 정선이나 단원에 의해 선도된 진경眞景 산 수화의 개념의 대해서도 주목해 볼 필요가 있다. 그들은 전통적인 관념

산수화와 같이 현실에 기반하지 않는 뜬구름 잡는 산수화가 아니라 현실에 바탕을 두는 실경 산수화의 연장선상에서 화법을 설정하고자 한다. 그러나 그들이 추구했던 진경眞景 산수화는 실경 산수화의 연장선상에 있으면서도 현실 산수를 그리기는 하되 실경의 형태를 있는 그대로 비슷하게 묘사하는 것形似이 아니라 그 본질이나 정신의 핵심을 비슷하게神似 재현하는 데 그 특징이 있다는 것이다.

진경이란 실경의 단순한 재현이 아니라 회화적 재구성을 통해 경관에서 받은 감흥과 정취를 감동적으로 구현했다는 데 그 특성이 있다. 이런 관점에서 진경이란 원래 문인화적 개념과 맞닿아 있다고 할 수 있는 것이다. 그렇다면 관념 산수화와 진경 산수화 그리고 문인화가 감당해야 할 행로와 미로는 서양 미술사가 당면한 추상 미술의 방황이나 모색과 얼마나 다를 수 있을 것인가?

앞서도 장황하게 살펴봤지만 서양 미술사에서 추상회화는 배제의 원리principle of exclusion에 기반을 두고 있다고 할 수 있다. 우주의 실재를 드러내기 위해 화폭에서 역사성과 종교, 인간의 일상과 같은 구상적인 것들은 모두 배제하고 선과 색, 면만 남긴 것이다. 그래서 추상 미술은 '삶의 요소가 거세된 회화'라는 비판을 받기도 했다. 기독교 예술 철학자 캘빈 시어벨트는 "현대미술은 훌륭한 알파벳을 다듬었지만 그 안에는 말할 거리가 별로 없다."고 지적하기도 했다. (조주연의 '현대 미술 속으로', 『문화일보』 참조)

비슷한 것과 비슷하지 않은 것 사이

이 같은 서구 추상미술의 맹점을 비켜가면서 동양적인 에스프리(정신)

를 배제된 화면에 담아내 서구 화단으로부터 호응을 이끌어내는 과제를 짊어진 것이 오늘날 한국의 화가들에게 주어진 화두이다. 이들은 조형의 순수함만을 전부인 양 추구한 결과 건조한 기하학적 세계만 남은 서구의 추상 미술을 무조건 맹종해서는 안 된다. 그들은 한국의 전통적인 미의식과 정서를 추상 기법으로 녹여내 식민지 시대의 것과도 다르고 서양의 것과도 다른 한국적 추상의 세계를 만들어내야 한다는 의견의 제시도 있다.

이 대목에서 중국의 현대화가 제백석(치바이스)의 화론은 암시하는 바가 크다고 생각되어 음미해 볼 만하다. 그에 따르면 "그림을 그리는 것은 비슷한 것과 비슷하지 않는 것 사이에 있다."고 한다. 그리고 이어서 말하기를 "기묘한 것은 너무 비슷하면 세속에 아첨하는 것이고, 너무 비슷하지 않으면 세상을 속이는 것이다."作畵 在似與不似之間 爲妙 太似則媚俗 不似爲欺世라고 했다. 현대 미술사가 당면한 자유와 기만의 딜레마를 타개할 수 있는 출구가 여기에서 찾아질 것인지 기대되기도 한다.

3

진위眞僞의
경계를 넘어

진품이 아니면 가품?

미술품의 진위를 가리는 〈진품명품〉이라는 프로에 많은 이들의 관심
이 집중되고 있다. 우선 미술품의 진위가 기본적으로 가려지는 일이 중요
한 일이고, 일단 진품으로 판정된 미술품은 그 수준이 평범한 것일 수도
있고 탁월한 것일 수가 있으며 탁월한 것일 경우 가히 명품이라 할 수 있
을 것이다.

그러나 사실상 미술품의 진위를 가리는 감정 작업이 그리 수월하지는
않다는 데 문제가 있다. 상식적으로 말해서 미술품에 대한 경험이 오래
도록 축적되어 안목을 갖춤으로써 미술품의 진위를 감정하는 이른바 안
목 감정이 있고 좀 더 디테일하게는 갖가지 검사를 통한 과학적 감정도 있
다. 그러나 이 같은 감정의 룰이 제대로 확립되지 못한 곳에서 표절된 위
작들이 진품으로 둔갑하여 미술시장을 혼란스럽게 만들기도 한다.

기본적으로 진위의 구분이 중요하기는 하나 진작이 아니면 모두가 위
작으로 평가받아야 하는 흑백논리가 절대적으로 옳은 것인지도 물어볼

필요가 있기도 하지 않을까? 물론 처음부터 의도적으로 모작을 만들어 진작으로 위장하는 것은 일종의 표절이고 범법행위이지만 그냥 모작을 만든다고 해서 그것이 곧바로 범죄가 된다고 하기는 어렵다. 때로는 모작이 진작을 능가할 정도로 탁월한 경우도 얼마든지 있을 수 있기 때문이다.

모작과 차용예술

중국에서는 진위 이분법에 여지를 두어 탁월한 모작에 대해서도 시장의 거래가가 일정하게 형성되어 있다고 들었다. 이럴 경우 미술품은 진위라는 양자택일의 흑백논리보다는 진위 사이에 회색지대의 여지를 두어 미술품 거래를 다원화시킨다고 할 수 있다.

요즘 서양, 특히 미국 등지에서는 차용 예술借用藝術, appropriation art이라는 새로운 장르가 생기기도 했다고 들었다. 이는 "예술의 개별적인 창의성이나 진정성 개념에 도전하거나 저명한 부분을 새로운 관점으로 보여주어 재평가받기 위해 이미 존재하는 예술작품의 이미지나 스타일을 재구성하는 방식이나 기교"를 뜻한다. 여기에는 풍자와 패러디, 혼성모방등도 포함된다.

물론 차용 예술은 현대 이전에도 흔히 원용되었던 시도이다. 그러나 저작권 개념이 도입된 이후부터 차용 예술은 저작권 침해와 원작의 공정이용 사이를 넘나드는 이른바 교도소 담장 위를 걷는 논쟁거리이기도 하다. 이같이 예술의 개념이 달라짐에 따라 전통적인 진작과 위작의 경계는 더욱 모호해진다 할 것이다. (캐슬린 김(미국 변호사, 홍익대 겸임교수)의 『월간미술』글 참조)

개념예술의 경우

최근 우리는 한 연예인의 예술 활동이 법적문제로 비화한 사건을 경험했다. 아이디어나 구상은 그의 것이지만 예술품은 그의 제자나 고용인의 손에 의해 만들어진 것이다. 이런 경우 저작권의 소재가 애매해지게 되고 결국 법적문제로 비화하게 된 것이다.

이와 관련해서 우리는 개념 예술概念藝術이라는 말을 떠올리게 된다. 개념 예술에서는 아이디어 또는 개념이 작품의 가장 중요한 측면이 된다. 모든 아이디어와 구상이 예술가에 의해 만들어진다면 그 실행은 누구에 의해 이루어지든 요식 행위임을 의미한다. 아이디어가 예술을 만드는 기반이라 할 수 있기 때문이다.

개념 미술의 기원은 1910년대 마르셀 뒤샹으로 올라간다. 뒤샹은 기존의 전통적인 예술 형식을 부정하고 예술가의 관념이나 아이디어가 예술의 본질임을 표명했다. 개념 예술이 예술 시장을 뒤흔들었고 혼란스러운 것은 예술 유통업자뿐만이 아니었으며 법률가들도 새로운 도전에 직면하게 되었다.

전통적으로 예술 저작권법상 보호대상이 되기 위해서는 표현성과 독창성이라는 두 가지 요건을 충족해야 한다. 즉 아이디어가 아닌 표현이어야 하며 오리지널리티(독창성)라는 성질을 가지고 있어야 한다. 그런데 개념 예술가들은 표현 대신 아이디어를 내세웠고 오리지널리티가 불분명한 예술 작품들을 창작해 내기 시작한 것이다.

앙드레 지드는 "쓰여야 할 모든 이야기는 이미 다 쓰였다."고 했다. 조

너선 레선 교수는 어떤 작품을 두고 원작 또는 오리지널이라고 부르는 것은 열에 아홉은 참조한 대상이나 최초의 출처를 모르는 것이라고 했다. 모든 창작물은 이전의 다른 창작물을 토대로 하여 만들어진다. 그래서 독창성 또는 오리지널리티는 들키지 않는 표절이라고도 했다.

이같이 예술관이 달라지는 전환기에서는 누구든 자유로울 수가 없다. 미네르바의 올빼미가 황혼이 짙어서야 날듯 법은 언제나 현실보다 느린 걸음으로 나타나기에 당분간 혼란은 불가피한 일이어서 걱정스럽기도 하다. (캐슬린 김(미국 변호사, 홍익대 겸임교수)의 『월간미술』 글 참조)

허망한 박물관 - 미술관의 꿈

박물관 - 미술관을 하나 가졌으면 하는 막연한 꿈을 꾸면서 다른 생활비를 아껴가며 작품 컬렉션을 해 온 지 어언 20여 년이 흘러가고 있다. 꿈을 다듬어 가면서 마음 한구석에는 언제나 그 꿈이 행여 물거품으로 끝나지 않을까 불안한 심정을 안고 살아왔다. 미술관을 설립하는 일도 만만치 않으려니와 그것을 의미 있게 운영하고 관리하는 일이 더더욱 쉽지 않다는 걱정 때문이다. 그래서인지 몇몇 재벌들만이 그 꿈을 제대로 실현해 가고 있는 연유가 쉽사리 이해가 간다.

박물관이나 미술관을 하고픈 막연한 꿈을 매만진 사람이 한둘이 아니라는 사실은 짐작이 가는 일이다. 남들에 비해 골동이나 미술품을 애호하는 취향이 다소 강한 사람으로서 컬렉션을 위해 수년간 발품을 팔아 본 사람이라면 그런 꿈을 한두 번 꾸어 본 사람들이 제법 많았다는 사실을 실감하게 된다. 막연한 미술관 꿈을 꾸어 보다 허망하게 끝난 실패담을 곳곳

에서 들을 수 있기 때문이다. 이 같은 꿈은 보통 야무지게 꾸지 않고서는 당사자가 세상에서 사라지고 나면 곧장 물거품으로 돌아가는 것이 현실이다.

고미술상이나 화랑과 같이 고서화를 고객들에게 중계하는 상인들을 만나다 보면 제법한 물건들이 몇몇 가문으로부터 집중적으로 쏟아져 나오는 일이 자주 있다. 그럴 경우 대부분의 소장자들은 선친이 미술관이나 박물관의 꿈을 안고 발품을 팔며 제법한 고미술을 컬렉션하다 그 꿈을 다 못 이룬 채 작고하시고 고미술에 별다른 취향이 없던 그의 자손들이 용돈이 필요해 헐값에 그 미술품들을 처분하는 사태를 목격하게 된다.

좋은 작품들을 한꺼번에, 그것도 적정가에 쉽게 구할 수 있는 것은 고객들에겐 더없이 감사한 일이긴 하나 오랜 세월 박물관과 미술관의 꿈을 안고 발품을 팔아오다 불현듯 고인이 되신 그분의 흩어진 꿈을 생각하면 정말 가슴 아픈 일이 아닐 수 없다. 나도 그들 중 하나같이 끝나지 않을까 하는 불안감에 흠칫 놀라기도 한다. 이미 경주 분원에 미니 박물관(생로병사 박물관)을 세팅하기는 했으나 본격적인 박물관을 여는 일은 요원하기만 한 듯해서 나도 허망한 꿈을 꾸고 있는 것이나 아닌지 모를 일이다.

추사와
고졸古拙의 미학

추사(秋史)와 추사체의 이해

직접 서예를 해 보지 않고서도 서예에 관심을 가진 지 오래되다 보니 이제 서예 감식하는 눈이 조금씩 열리는 듯도 하다. 남들이 하는 말들을 풍월해서인지 나도 왠지 추사의 글씨에 맛들여 가고 있어 조금씩 빠져드는 느낌이다. 나도 추사 글씨 몇 점을 소장할 행운이 주어져 들여다볼수록 신기하다.

최근 중국에서 추사 서예 전시회가 끝나고 그 후속 전시회가 국내에서도 열렸다. 추사체는 제대로 이해하기가 어려워 서예의 대가로 알려진 중국 미술관장 우웨이산과의 인터뷰를 번역한 글을 통해(우웨이산 중국 미술관장 인터뷰 참조, 추사 김정희와 청조 문인과의 대화, 월간 미술사 주관) 추사 서예의 편린이나마 이해하고자 했다.

추사 김정희가 현대에서도 높이 평가되는 까닭은 그가 창출해 낸 추사체가 전통에서 현대로 서예 언어의 패러다임을 바꾼 주인공이기 때문이다. 서예는 동아시아 조형언어, 즉 서화 예술의 근본이고 토대이기에 더없이 중요한 대목이다. 하지만 지금까지 100여 년간 우리는 현대를 조형

언어로 말할 때 서구적 미술 언어만을 사용해 왔다. 서예는 미술도 예술도 아니라는 식민지적 서구의 논리와 시각에 빠져 있는 우리의 조형언어 환경에서 이런 현상은 당연시되어 왔다.

이런 마당에서 이미 추사는 150여 년 전에 오늘날 우리시대가 나아가야 할 서예 언어를 추사체로 창출, 구사해 낸 것이다. 더 구체적으로 말하면 일상적인 해서, 초서 중심의 곡획(둥근 획)의 역사를 고전적인 전서, 예서 중심의 직획(곧은 획)의 역사로 재해석해 넘으로써 곡과 직이 하나로 된 제3의 반역적反逆的인 서법(중국 서법가 협회 명예 주석인 심붕)을 창출해 낸 사람이 바로 추사이다.

이것이 바로 비첩碑帖 혼융의 추사체라 할 수 있다. 다시 말하면 서첩書帖과 고비古碑를 통합한 서도의 길을 추구한 것이다. 옛 서첩에 나온 자형과 비석에 나온 자형을 합체하여 제3의 서법을 구상했다 할 수 있다. 그래서 19세기 동아시아 추사체의 이른바 괴怪의 미학은 성격상 서구의 추醜의 미학과 궤를 같이한다고 할 수 있다. 서구 미학에서 고대와 현대의 타협할 수 없는 분기점이 되는 것은 추의 미학이다. 추마저도 미가 된다는 생각은 서구 전통에서는 있을 수가 없었다. 이와 마찬가지로 추사는 전형의 아름다움인 전통 첩학帖學의 서법을 고졸古拙의 비학碑學으로 혼융해 넘으로써 괴를 아름다움과 등가의 가치로 이끌어 낸 것이다.

추사체의 괴의 아름다움에 있어 우선 괴怪란 글자 조형으로는 잘 씀과 못 씀을 계산하지 않음과 통한다. 더 디테일한 지점에 가서는 글자 이전의 필획을 펴고 굽힘의 뜻에 무게중심이 주어짐으로써 급기야 이것은 글자를 쓰기 위함이 아니라고 함으로써 추사는 비서非書를 선언하고 있다. 이 지점에서는 바로 필획 추상의 추사체가 서구 현대 예술에 있어 로버트 마더웰과 같은 추상 표현주의 작가를 만나는 듯한 착각에 빠지게 된다.

결국 추사체는 글씨를 넘어선 그림이며 허실虛實의 미학을 극대화하면서 심미적으로나 조형적으로 현대 추상 예술에 맞닿아 있다고 할 수 있다.

고졸의 미, 고졸한 맛

모두가 삐까번쩍한 명품名品만을 쫓는 것이 시대정신인 요즘, 허술한 고미술을 추구하는 나의 미학은 어떻게 변명할 것인가? 고미술품이란 그나마 잘 챙겨 두면 뭔가 그럴 법 하다가도 조금만 부주의하게 내버려 두면 그야말로 쓰레기 잡동사니를 방불하게 하지나 않는가? 굳이 격식을 차려 말해본다면 고미술의 미학은 고졸古拙의 미를 추구한다고나 할까? 굳이 쉬운 말로 풀어본다면 고졸이란 기교는 없으나 예스럽고 소박한 멋이 있다고 할 수나 있을까?

고졸의 미학은 적어도 철학적으로는 그 연원을 훨씬 깊은 곳에서 찾을 수 있다. 동양의 고전 중 하나인 노자老子의 『도덕경』道德經에는 고졸의 맛과 맥락이 닿을 듯한 구절이 발견된다. 그에 따르면 완전히 이루어진 것은 모자란 듯하다는 논리이다. 도덕경의 원문에는 이렇게 표현되고 있다. "완전히 이루어진 것은 모자란 듯합니다. 그러나 그 쓰임에는 다함이 없습니다. 완전히 가득찬 것은 빈 듯합니다. 그러나 그 쓰임에는 끝이 없습니다. 완전히 곧은 것은 굽은 듯합니다. 완전한 솜씨는 서툴러 보입니다. 완전한 웅변은 눌변으로 들립니다."

여기서 완전히 이루어진 것, 완전히 가득찬 것, 완전히 곧은 것, 완전한 솜씨, 완전한 웅변 등은 물론 도道 그리고 도인, 도사의 경지를 두고 하는 말이다. 이렇게 일상적이고 상식적인 차원을 넘어선 도, 그리고 그

에 따라 사는 사람은 어쩐지 뭔가 조금 모자란 듯하고, 뭔가 조금은 빈 듯하고, 뭔가 반듯하지 못한 것 같고, 뭔가 어설프고 서툴러 보이며 뭔가 말도 제대로 못하고 우물쭈물하는 것같이 보인다는 것이다. 왜 그럴까?

도는 그리고 도인은 온전히 자연스럽고 자연에 부합하기 때문이다. 화려하게 꾸미고 번지르르하게 다듬고, 매끈하게 가꾸고 곧바르게 깎는 등 인위적이고 가공적인 모든 것과 상관이 없기에 보통 사람의 상식적인 수준에서 보면 뭔가 시원치 않은 것같이 보이기 마련이라는 것이다. 바로 이 점에서 도에 부합하는 길과 고졸이라는 미학이 연결되지 않을까 생각된다.

고졸은 고풍스럽고 뭔가 서툰 듯하면서도 내면에서 풍기는 어떤 자연스러운 멋 같은 것을 지니고 있음을 이른다. 도자기의 미를 평가할 경우에도 반듯하고 번지르르하지 않고 뭔가 균형이 잡히지 않으면서도 어딘가 거칠고 투박하면서도 구수하고 은근하고 살아 숨 쉬는 듯한 거기에 고졸의 맛이 있기 때문이다. 잘 알려진 바와 같이 질박하고 따뜻한 조선의 찻잔은 고졸미의 대표라 할 수 있다. 도자기가 아니고 조각이나 그림의 경우에도 어딘가 좀 모자란 듯하면서도 내면에서 스며 나오는 신비스러움이 아름다움과 맛을 느끼게 하지 않는가. 그것을 보고자 나는 고미술을 이다지도 그리워하고 있는 것인가?

페미니스트 아트,
자수刺繡

조선의 여성 예술과 수예

조선의 자수 공예는 목공, 칠공, 도공, 금공 등과 같은 일반 공예와는 달리 길쌈과 더불어 여인들의 손에서 시작되고 발전되어 온 여성 예술 feminist art이라 할 수 있다. 그래서 현대에 이르기까지 여인들의 손에 의해서 발전되어 온 그야말로 수예手藝라는 이름으로 불릴 만한 예술장르라 할 수 있다.

조선의 여성들은 수틀 위에서 아름다운 꿈과 애틋한 시심詩心을 발산하였고 인내와 침묵의 선심禪心을 체험하기도 했다. 그래서 조선의 여인들은 자수와 더불어 때로는 화가였고 때로는 시인이었으며 혹은 선정의 여인이기도 했다.

또한 수예의 한 땀 한 땀은 여인네의 한숨과 더불어 눈물의 흔적이기도 했다. 여성들은 시, 서, 화라는 전통예술의 어느 한 분야에도 제대로 관여할 수 없었기에 남정네의 뒷글과 뒷그림을 빌어 가꿔온 유일한 여성 예술이 바로 자수인 것이다.

자수의 예술·사회학적 맥락

우리나라는 조선조 이래 남성 중심적, 남존여비적 사회구조의 오랜 전통을 지녀왔다. 이는 단지 정치사회적 측면에서만이 아니라 문화예술적 측면에서도 그랬으며 이들 두 측면이 또한 서로 상관관계적 구조를 지니고 있다. 하지만 이 같은 전통이 서구사조의 도입과 더불어 근래에 이르러 남녀 평등화의 경향이 사회전반에 급속히 확대됨으로써 퇴조하고 있다. 우리는 이 같은 전환이 보편적 가치를 지향하면서도 우리 사회 발전에 순기능을 할 수 있기를 바란다. 이를 위해 우리는 과거 남녀불평등적 구조를 심층 검토하는 가운데 남녀가 동권을 향유하면서도 각각의 고유한 기능을 최대한 발휘할 수 있는 길을 모색할 필요가 있다고 생각한다.

조선시대 여성들은 정치적, 사회적으로 소외되었을 뿐 아니라 인간으로서 자신의 권리를 제대로 향유하지 못했음은 물론 때로는 여러 가지 방식으로 인권을 유린당하기도 했다. 이와 관련해서 여성들은 교육의 기회도 박탈당함으로써 정규교육 제도로부터도 소외되어 당시의 문자인 한문 교육에서도 배제되었다. 따라서 여성들은 조선조 예술의 주요 분야인 시, 서, 화의 세계에도 참여할 수가 없었다. 예술과 인문의 최고 분야인 시작 詩作에 동참할 수 없음은 물론 문자교육의 부재로 서예書藝의 분야에도 참여할 수가 없었고, 시와 서를 배경으로 한 그림 즉 화畫의 분야에도 극소수의 여성을 제외하고서는 넘볼 수가 없었던 것이 사실이다.

이같이 정치, 사회적으로뿐만이 아니라 문화 예술적으로도 소외된 여성들은 주류사회로부터 온전히 배제되어 그야말로 가사노동에만 갇히게 되었고, 교육의 기회로부터도 배제됨으로써 남성과는 비교할 수 없는 열등한 존재로 치부되었다. 뿐만 아니라 대가족 공동생활로 인한 과중한 가

사노동은 여성들을 노예노동을 방불하게 할 정도의 상황으로 몰고 가게 되었다. 이로부터 여성들이 지극히 짧은 여가시간에 소일할 수 있는 한 가지 예술 활동은 수예 혹은 자수라는 분야가 되었다. 물론 이것 역시 하층민의 여성이 아니라 중상류 여성들에게나 가능한 일이었다.

따라서 여성전용예술로서 자수나 수예는 이상과 같이 정치, 사회적으로나, 문화, 예술적으로 소외된 조선조 여성들의 소외와 유린, 그리고 그로부터 감수해 온 애환의 흔적이자 기록이라 할 수 있다. 그러므로 자수나 수예가 발전하게 된 사회적 배경에 대한 심층연구는 예술사회학적으로 의미 있는 연구가 될 것이며, 해방 이후 이러한 분야의 발전과 쇠퇴를 논구해 보는 것은 우리나라 여성들이 처해온 정치, 사회적 내지는 예술, 문화적 처지와 상황을 이해하는 데 있어서 중요한 기록의 한 대목임이 확실하다는 생각이다.

사실상 조선조에는 대부분의 놀이문화 역시 남성 중심적이었고, 여성들은 사회적 내지는 개인적 한을 해소할 수 있는 놀이문화가 거의 없었다 해도 과언이 아니었다. 여성들은 낮이건 밤이건 간에 허용되는 여유시간에 안방에 앉아 한숨과 눈물을 삼키며 자신의 한을 한 땀 한 땀 자수를 통해 풀고자 했던 것이다. 여성전용 예술로서의 자수는 해방 이후에도 오랫동안 학교교육에서 여성전용 교과목으로 존치되어 왔으나 근래에 이르러 남녀평등화 경향에 따라 모든 놀이문화가 공유되면서 자수문화는 쇠퇴하기 시작했다.

6

동양화東洋畵 감상 포인트

감상의 두 가지 방법

요즘 사람들은 미술 전시회에 가는 일이 잦아지고 있다. 참고삼아 중국의 문인 소식蘇軾에 따르면 그림을 감상하는 데는 두 가지 방식이 있다고 한다. 하나는 마음을 그림이라는 물건에 머물게 하는留意於物 방법이요, 다른 하나는 마음을 그림에 의탁하는寓意於物 방법이라는 것이다. 전자는 그림에 집착하는 방식이라면 후자는 그림을 단지 도구로 대하는 방식이라고 할 수 있다. 소식에 따르면 후자야말로 감상자가 주체가 되어 그림을 도구로 해서 자신의 흥을 즐기는 진정한 감상법이라 했다.

아무리 좋은 그림과 감상문이라 할지라도 그것은 화가나 비평가, 즉 그들의 흥일 뿐이다. 물론 작가의 뜻이나 의도와 미술사적 맥락을 아는 것은 그림을 이해하는 데 도움이 된다. 하지만 이는 그저 아는 것일 뿐 내가 좋아하고 즐기는 것은 아니다. 공자가 "아는 것知之은 좋아하는 것好之만 못하고 좋아하는 것은 즐기는 것樂之만 못하다."고 말했듯이 동양화를 감상 할 때는 아는 것을 넘어 나로부터 만들어지는自我立, 즉 내가 주체가 되어 좋아하고 즐기는 흥이 있어야 한다는 것이다.

산수화, 이상향을 꿈꾸다

사람은 누구나 아름다운 환경에서 평화롭게 살고 싶은 소망이 있다. 이 상향은 이러한 희망이 구체적으로 형상화된 결과이다. 사람들은 현실의 삶 가운데서도 이상향에 대한 상상을 그치지 않았으며 오히려 현실이 어려울수록 이상적인 세계를 절실하게 그리워하고 꿈꾸었다.

우리가 꿈꾸는 이상향은 개인이나 시대와 문화권에 따라 다양하게 형상화되었다. 그것은 현실을 초월한 이상적인 공간이기도 했지만 때로는 현실을 바탕으로 대안적 세상으로 나타나기도 한다. 서양의 유토피아, 파라다이스, 동양의 선경이나 정토 등 이상향을 뜻하는 많은 단어들이 있다.

아름답고 신비로운 대자연과 무수한 천지만물의 조화가 어우러진 산수는 인간이 덕을 기르고 풍요와 평화를 누리며 살아갈 수 있는 장소로 인식되었다. 때문에 사람들은 실경산수화뿐만 아니라 소상팔경, 무이구곡, 무릉도원 같이 마음의 눈으로 본 이상적인 산수를 추구했던 것이다.

동양인은 산수화의 전통이 오래이다. 산수山水 즉 산과 물은 대자연을 대변하는 말이기도 하지만 인간이 본받아야 할 덕성의 함양과도 관련된다. 이런 관점에서 보면 서양 미술사가 지극히 인간 중심적이라면 동양은 자연과 인간의 조화 중심주의라 할 수 있다. 서양의 미술사에서는 그림 속에서 자연이 기껏해야 인물의 배경으로만 머문다. 근세가 되어서야 풍경화가 등장하고 그 후 본격적으로 자연이 미술 속에 등장하게 된다. 이 점에서 동양의 산수화 전통과는 너무나 대조적이다.

논어에는 이런 구절이 나온다. "지식인은 물을 좋아하고 어진 이는

산을 좋아한다. 지식인은 활동적이고 어진 이는 고요하기 때문이다."智
者樂水, 仁者樂山, 智者動, 仁者靜 이를 주자는 지식인과 물의 활동성, 어진 이
와 산의 후덕함이 서로 감응하여 일어나는 것으로 해석했다. 그러나 한
걸음 더 나아가서 그는 『사서혹문』四書或問에서 이 구절이 자칫 산은 고
요하고 물은 활동적인 것으로 고착된 인식을 할 위험이 있다고 경고하
기도 했다. 산은 고요하지만 그 안에 활동이 들어있고 물은 활동적이지
만 그 안에 고요가 들어있으니 이들을 상호 통합하여 인식하기를 요구
한 것이다.

시·서·화 3절(詩, 書, 畵 三絶)

동양화에서 시와 그림은 원래 하나였지만 시는 뜻을 표현하고 그림은
형태를 전달하기 위해 둘로 나누어졌다고 한다. 이를 서화 동조론同調論이
라 한다. 다만 문제는 시는 공간적인 그림보다 구체성이 떨어지고 그림은
시간적인 시보다 서사가 부족하다는 것이다. 이 문제를 해결하기 위해 글
씨가 중요한 하나의 요소로 등장했고 그래서 서예라는 제3의 장르가 발전
하게 되었다.

세상의 모든 존재는 시간과 공간에서 벗어날 수가 없다. 특히 동양 예
술은 그림과 글을 하나로 통일하면 존재를 더욱 완전하게 표현할 수 있다
고 생각했다. 시·서·화 삼절three perfection이 동양에서 가장 이상적인 것으
로 다루어진 이유가 여기에 있다. 서예를 통해 공간 예술인 그림과 시간
예술인 시를 하나로 연결하는 것이다. 시를 잘 짓고 그림을 잘 그리는 데
다 서예까지 잘하는 금상첨화를 만나는 것은 지극히 희귀한 일이다. 여기
에 음주 가무까지 곁들이면 그야말로 풍류라 할 만하고 그곳에 신명과 홍

이 나게 마련이다.

풍류風流는 동양의 전통 종교인 유교, 불교, 도교 등 세 가지 가르침三敎에 기반한 깊고도 오묘한 도道를 구현한 삶의 방식이라 할 수 있다. 따라서 풍류는 소아小我를 극복하는 도덕적 수양과 타자와 친교하는 예술적 가무를 통해 개인을 넘어 공동체와 화합하고 나아가 대자연의 천지신명과 합일하라는 가르침이다.

이러한 과정 중에서 우리는 강신降神 체험을 맛보게 되고 신기운이 내려 신명神明이 나고 신바람이 불어 인간과 신성이 융합됨으로써 흥興을 돋우는 상태에 이르게 된다. 이로써 우리는 그간에 받은 모든 상처와 원한怨恨을 해소하고 해원하면서 그야말로 카타르시스가 이루어진다고 할 수 있다.

동양의 미학과 예술 철학

동양의 미학 혹은 시 정신을 엿보게 하는 말 중에 "마음에 간사한 생각이 없다."思無邪라는 말이 있다. 공자는 시경詩經에 나타난 중국의 고전적인 시 3백여 편에 일관된 정신을 한마디로 말하면 사무사로 요약된다고 했다.

한때 공자는 제자인 자하와 대담하는 가운데 다음과 같은 이야기를 나눈 적이 있다. 자하가 묻기를 고전에서 미인을 묘사하는 가운데 "고운 미소가 사랑스럽고 맑은 눈 샛별처럼 빛나는 흰 얼굴을 바탕으로 한 아름다움일지니."라는 말뜻을 되물었다.

공자는 이를 설명하기 위해 비교하기를 "그림 그리는 일도 흰 바탕 위

에 여러 가지 채색을 하여 아름다움을 이루게 되는 이치와 같다."고 풀이했다. 이에 자하가 다시 묻기를 "인성에 있어서도 마음 바탕에 덕을 쌓은 후에 예가 따라야 훌륭한 인품이 완성된다고 할 수 있나요?"라 하니 공자님께서 "자하야 너는 항상 이렇게 나를 일깨워 주는구나. 너와 더불어 시詩를 이야기할 만하도다."라고 극찬하였다.

이상과 같이 동양의 미학이나 시 정신은 마음 바탕에 간사한 생각을 비우고 유덕한 존재가 되는 것을 기본으로 한다고 생각된다. 따라서 인성이 반듯하지 않으면 예술도 제대로 성립할 수가 없다는 논리이다. 동양의 예술은 기교를 넘어가는 것이기 때문이다.

예, 악, 시는 고대 중국의 예치禮治에 있어 핵심이라 할 수 있다. 그중에서도 시경 300여 편의 기본정신을 공자는 8자로 요약하여 동양의 예술 철학을 예시하기도 했다. 그것은 '낙이불음, 애이불상'樂而不淫 哀而不傷이다. 다시 말하면 동양 예술 철학의 기반이 되는 것은 절제된 감정 내지 감정의 중용임을 밝히는 셈이다.

이를 우리말로 풀어보면 "즐거우나 음란하지 않고 슬프나 비통하지 않다."고 할 수 있다. 즐거움이 지나쳐서 그 정도를 잃으면 음란에 빠지게 되고 슬픔이 지나쳐 화평을 잃으면 마음을 상하게 되는 것이다. 즐거움이나 애잔함이 정도나 중용을 잃어서는 예술 정신으로서 적절하지 않다는 것이다.

즐겁지만 음탕하지 않다는 말은 즐거우면서도 쾌락 일변도에 빠지지 않는 즐거움을 유지한다는 것이다. 슬프지만 비통하지 않다는 말은 애조를 띠면서도 슬픔이 지나쳐 고통의 나락에 빠지지 않는 슬픔을 유지한다는 뜻이다. 즐거움이건 슬픔이건 그와 연계된 의미의 맥락을 잃지 않은

채 즐거움과 슬픔을 유지하는 바 J. S. Mill이 말하듯 양적 쾌락주의가 아닌 질적 쾌락주의를 유지하라는 명법이리라.

맛과 멋, 그리고 아름다움

한국의 고미술 내지 동양의 미술품에 심취하면서 이 같은 심취의 미학 美學은 무엇일까 하고 고심해 보기도 했다. 우선 어떤 고미술 작품에 이끌리고 끌리는 힘의 원천은 무엇일까 고민해 보았다. 이 같은 이끌림과 끌림의 원천을 설명하기 위해 어떤 개념이 좋을까 하고 고민하다 언뜻 '맛' 과 '멋'이라는 개념은 어떨까 하는 생각에 이르게 되었다. 나아가 '아름다움'이라는 개념은 이들과 어떤 관련이 있을지 그리고 이 모든 것이 美의 개념이나 美學과 어떤 연관을 갖는지 궁금하기도 했다.

우선 '맛'은 미각이나 후각과 관련된 감각적 개념이라면 '멋'은 이로부터 더 발전되고 추상화된 감성적 내지 감상적 개념이라는 생각이 든다. 우리가 어떤 작품에 끌리는 것은 마치 어떤 음식의 맛에 구미가 당겨 이끌리듯 그 작품의 어떤 맛 때문이 아닐까, 낚시에 이끌리는 사람이 어떤 손맛 때문에 그러하듯 특정 작품에 이끌리는 것에도 비슷한 유추해석이 가능할 것으로 보인다.

'멋'은 단지 감각적인 영역을 넘어 보다 주관적이고 정신적인 요소를 함축하는 것으로 보인다. 한국인의 미의식을 설명하기 위한 키워드로서 멋의 개념에 대해서는 많은 명사들이 연루된 다양한 논란이 있어 왔다. 이들 모두는 멋이라는 개념이 일차적으로 맛이라는 개념에서 분화, 발전해 온 것이라는 사실에는 의견이 일치하고 있는 것으로 보인다.

일테면 여인의 미를 말할 경우에도 여인의 얼굴만 보고서 곱고 예쁜 여자라고는 말해도 멋있는 여자라고 말하진 않는다. 그 여자의 옷맵시라든가 행동거지, 마음 씀씀이를 아울러 봄으로서 우리는 비로소 멋있는 여자라고 말하게 된다. 이같이 멋은 맛에서 비롯된 것이긴 하나 단지 감각적인 것에 국한된 맛과는 달리 멋은 감상적이고 감성적인 것까지를 아우르는 정신적 개념으로 분화한 것이라 할 수 있다. 고미술 작품이 끌리는 경우에도 단지 작품제작의 기교에만 끌리는 것이 아니라 마치 문인화에 맛들인 선비들같이 기교 너머에 있는 어떤 인문학적 멋을 추구한다고 할 수 있을 것이다.

또한 고미술의 미적 기준과 관련해서 우선 떠오르는 또 한 가지 개념은 美라는 글자와 관련된다. 美라는 자형은 善이나 義라는 자형과 같이 모두가 유목문화의 흔적으로 생각된다. 이 같은 글자들은 모두가 양 羊 자￦와 관련되어 있으며 善은 제사 드리는 제대 혹은 제기 위에 양이 올려져 있어 축산물을 제물로 하여 하늘에 감사하는 제사 드리는 모습을 상징하며 義라는 글자는 나 我자 위에 양 羊자를 결합한 것으로서 집단적인 목축생활에서 특히 각자 지분의 양을 구분하기 위한 자형으로서 나의 양과 너의 양을 나누는 배분과 관련된 정의의 문제를 함축한다.

그런데 이 중에서도 美는 양들 가운데서 살이 찌고 투실투실하게 큰 양을 의미한다. 따라서 양이 살이 찌고 건강하여 숙성된 양을 상징함으로써 일차적으로 건강미와 자연미를 상징한다고 생각된다. 이는 미적인 기준이 어떤 충실성, 성숙성, 완성도 등과 관련된 것으로 보인다. 순수 우리말에 있어서 미와 관련된 아름다움이란 말도 추정하건대, 농경문화와 관련된 것으로서 아름은 '아름드리' '한 아름' 등과 같이 역시 추수한 농산물의 충실성을 의미한다는 생각이다. 그런 점에서 충실한 가축과 충실한 농산물이 충실성의 관점에서 일맥상통한다고 본다.

결국 고미술의 미학은 맛을 감각적 기반으로 하고 거기에 인문적, 문화적 가치로서 멋이 추가되며 나아가 아름다움의 충실성을 통해 완성되는 것으로 짐작되는 바이다.

고미술의 매력에 많은 분들이
흠뻑 빠져들기를 희망합니다!

권선복
(도서출판 행복에너지 대표이사)

　미술이라고 하면 많은 이들에게 낯선 이미지입니다. 미술은 소수의 애호가들만 즐기는 것이며 자신들과는 관계가 없다고 생각하는 분들이 많습니다. 하지만 아름다움을 사랑하는 것은 인간의 본능이며, 예술 창조의 원동력이라는 것을 생각해 보면 미술은 우리의 삶에 생각보다 굉장히 가까운 존재라고 할 수 있을 것입니다.

　『고미술의 매력에 빠지다』는 명경의료재단 꽃마을한방병원의 이사장이자 동아시아 고미술 수집가이기도 한 황경식 교수가 깊은 애정으로 오랫동안 수집해 온 한반도와 주변 국가들의 고미술 작품들을 소개하고 있는 완성도 높은 화보집이자, 황경식 교수의 동아시아 고미술에 대한 관심과 사랑, 고미술계에 대한 바람과 제언을 담은 인문학 에세이입니다.

저자 황경식 교수는 서울대학교에서 박사학위를 취득한 후 철학과 교수를 역임하였으며 존 롤스의 『정의론』을 번역, 『사회정의의 철학적 기초』, 『개방사회의 사회윤리』, 『덕윤리의 현대적 의의』 등의 다양한 인문학 서적을 저술한 바 있습니다.

또한 2016년 발간된 저서 『마리아 관음을 아시나요』는 한국의 삼신할미에서부터 불교의 관음보살, 서양의 성모 마리아까지 세계의 신화에서 드러나는 '모성애'를 탐구하면서 역사, 문화, 인류에 대한 깊은 관심과 통찰을 통해 2017년 한국출판문화진흥원 추천도서로 선정되는 기쁨을 누리기도 하였습니다.

이러한 저자의 관심과 애정에 걸맞게 이 책 『고미술의 매력에 빠지다』에서는 대한제국 마지막 황족으로 알려진 비운의 인물 덕혜옹주를 담은 것으로 추측되는 초상화, 신기(神氣)를 보유한 천재 화가로 유명한 오원 장승업 화백의 화조영모도, 다산 정약용 선생이 제자들을 위해 편집한 것으로 추측되는 간찰집 등 흥미로운 사연을 가진 작품들을 만날 수 있으며, 플 컬러로 펼쳐지는 다양한 고미술품의 세계는 하나의 수준 높은 화보집으로도 손색이 없습니다.

『마리아 관음을 아시나요』 이후 한 철학자의 집념으로 숨겨진 보물 같은 미술품들의 가치를 이 세상에 드러나게 해주신 것에 대해 깊은 감사를 표하는 한편, 다양한 역사 속 삶과 이야기가 살아 숨 쉬는 고미술의 매력에 많은 분들이 흠뻑 빠져 기운찬 행복에너지 충전하시길 기원드리겠습니다.

부부의 사계절

박경자 지음 | 값 17,000원

'결혼'에 대하여 생길 수 있는 모든 물음에 대한 솔직하면서도 깊은 사유를 담은 에세이이다. 결혼에 대해 답하는 저자의 글을 읽다 보면 결혼이란 단순히 두 남녀의 결합으로 볼 것이 아니라 한 인간의 완성을 향한 구도의 길을 걷게 하는 통과의례가 아닌가 하는 생각이 들게 될 것이다. 또한 결혼과 삶에 대한 진실한 이해를 바라며 한 줄 한 줄 써 내려간 글 속에서 인생과 사랑의 의미를 이해할 수도 있을 것이다.

그림으로 생각하는 인생 디자인

김현곤 지음 | 값 13,000원

이 책은 급격한 사회변화 속 어려움에 놓인 모든 세대들에게 현재 국회미래연구원장으로 활동 중인 미래전략 전문가, 김현곤 박사가 제시하는 손바닥 안의 미래 전략 가이드북이다. 같은 분야의 다른 책들과 다르게 간단하고 명쾌한 그림과 짤막한 문장만으로 이루어진 것이 특징이며 독자들은 단순해 보이는 내용을 통해 미래에 대한 불안과 혼란에서 벗어나는 것뿐만 아니라 행복한 미래를 설계하는 통찰을 얻을 수 있을 것이다.

도서출판 행복에너지의 책을 읽은 후 후기글을 네이버 및 다음 블로그, 전국 유명 도서 서평란(교보문고, yes24, 인터파크. 알라딘 등)에 게재 후 내용을 도서출판 행복에너지 홈페이지 자유게시판에 올려 주시면 게재해 주신 분들께 행복에너지 신간 도서를 보내드립니다.

www.happybook.or.kr

(도서출판 행복에너지 홈페이지 게시판 공지 참조)

'행복에너지'의 해피 대한민국 프로젝트!
〈모교 책 보내기 운동〉

대한민국의 뿌리, 대한민국의 미래 **청소년·청년**들에게 **책**을 보내주세요.

많은 학교의 도서관이 가난해지고 있습니다. 그만큼 많은 학생들의 마음 또한 가난해지고 있습니다. 학교 도서관에는 색이 바래고 찢어진 책들이 나뒹굽니다. 더럽고 먼지만 앉은 책을 과연 누가 읽고 싶어 할까요? 게임과 스마트폰에 중독된 초·중고생들. 입시의 문턱 앞에서 문제집에만 매달리는 고등학생들. 험난한 취업 준비에 책 읽을 시간조차 없는 대학생들. 아무런 꿈도 없이 정해진 길을 따라서만 가는 젊은이들이 과연 대한민국을 이끌 수 있을까요?

한 권의 책은 한 사람의 인생을 바꾸는 힘을 가지고 있습니다. 한 사람의 인생이 바뀌면 한 나라의 국운이 바뀝니다. **저희 행복에너지에서는 베스트셀러와 각종 기관에서 우수도서로 선정된 도서를 중심으로 〈모교 책 보내기 운동〉을 펼치고 있습니다.** 대한민국의 미래, 젊은이들에게 좋은 책을 보내주십시오. 독자 여러분의 자랑스러운 모교에 보내진 한 권의 책은 더 크게 성장할 대한민국의 발판이 될 것입니다.

도서출판 행복에너지를 성원해주시는 독자 여러분의 많은 관심과 참여 부탁드리겠습니다.

도서출판 **행복에너지** 임직원 일동

하루 5분, 나를 바꾸는 긍정훈련
행복에너지

'긍정훈련' 당신의 삶을
행복으로 인도할
최고의, 최후의 '멘토'

'행복에너지
권선복 대표이사'가 전하는
행복과 긍정의 에너지,
그 삶의 이야기!

인터파크
자기계발 분야 주간
베스트 1위

권선복 지음 | 20,000원

권선복

도서출판 행복에너지 대표
영상고등학교 운영위원장
대통령직속 지역발전위원회
문화복지 전문위원
새마을문고 서울시 강서구 회장
전) 팔팔컴퓨터 전산학원장
전) 강서구의회(도시건설위원장)
아주대학교 공공정책대학원 졸업
충남 논산 출생

책 『하루 5분, 나를 바꾸는 긍정훈련 - 행복에너지』는 '긍정훈련' 과정을 통해 삶을 업그레이드하고 행복을 찾아 나설 것을 독자에게 독려한다.

긍정훈련 과정은 [예행연습] [워밍업] [실전] [강화] [숨고르기] [마무리] 등 총 6단계로 나뉘어 각 단계별 사례를 바탕으로 독자 스스로가 느끼고 배운 것을 직접 실천할 수 있게 하는 데 그 목적을 두고 있다.

그동안 우리가 숱하게 '긍정하는 방법'에 대해 배워왔으면서도 정작 삶에 적용시키지 못했던 것은, 머리로만 이해하고 실천으로는 옮기지 않았기 때문이다. 이제 삶을 행복하고 아름답게 가꿀 긍정과의 여정, 그 시작을 책과 함께해 보자.

『하루 5분, 나를 바꾸는 긍정훈련 - 행복에너지』